荣宝斋画谱

人 物 部 分

田 黎 明 绘

荣寶齋出版社

北京

图书在版编目（CIP）数据

荣宝斋画谱．248，田黎明绘人物部分 / 田黎明绘．
—— 北京：荣宝斋出版社，2023.12
ISBN 978-7-5003-2542-0

Ⅰ．①荣⋯ Ⅱ．①田⋯ Ⅲ．①中国画－人物画－作品集
－中国－现代 Ⅳ．① J222

中国国家版本馆 CIP 数据核字 (2023) 第 097977 号

RONGBAOZHAI HUAPU (248) TIAN LIMING HUI RENWU BUFEN

荣宝斋画谱　（248）　田黎明绘人物部分

作　　　　者：田黎明
编辑出版发行：荣寶齋出版社
地　　　　址：北京市西城区琉璃厂西街19号
邮 政 编 码：100052
制 版 印 刷：北京雅昌艺术印刷有限公司

开本：787毫米×1092毫米　1/8　　印张：8
版次：2023年12月第1版　　印次：2023年12月第1次印刷
定价：58.00元

荣宝斋画谱题词

画谱的刊行、我们拍掌欢迎。

近代作画的不读书子固画谱
是例外、好像作诗词的不读唐
诗三百首和白香词谱是例外
一样、古人说、不以规矩不能成
方圆、这话讲出了不真理，就
是我们搞创作的学问要老二实，
先搞基本训练讨便宜走捷径
是不能成为大家的。荣宝斋
画谱保留了中国历代画学的传
统，又监额到当代的流派，且
着重具有生活气息、而制作
者又保现代名手、可以省去说他
的水平大大超过旧谱以上、
值得欢迎、值得介绍、祝谱
学就生、祝画学大发展！

陈毅
一九六三年一月

田黎明　一九五五年五月生于北京，一九八九年考取卢沉教授研究生，一九九一年获文学硕士学位。现为中国艺术研究院中国画院教授、中国画学会会长、中国美术家协会中国画艺术委员会主任。田黎明中国画融入『和』的审美理想，向着人是自然，自然是人的人文理念，以阳光、空气、水为主题，形成了自己的绘画理念和艺术风格。

出版有个人画集《心路历程》（河北美术出版社，二〇一九年）、《学院美术三十年》（山东美术出版社，二〇一一年）、《自然而然》（安徽美术出版社，二〇二一年）及个人文集《走进阳光》（文化艺术出版社，二〇〇二年）、《缘物若水》（江西美术出版社，二〇一〇年）等。

缘物若水——人物画创作随感（节选）

田黎明

◎ 每画一幅画，常常有一种感觉，像是在重复自己又像是新的开始，其实画中很多时候能把一种想法糅进去并传达出来是很艰辛的，正是这样的不容易也才使一幅画所承载着一种经历，也是一幅画的开始。

◎ 我体会到一种画法、一种笔法，一种感受既源于生活、也源于文化体会的思考和探索所得。

◎ 唐司空图的『目击道存』是意在当下并持有亘古之理，在平常事物中发现真谛，感受内心获得审美意象，得出程式超越自我。在小品画创作课堂上，卢先生对我们说，小品应画自己熟悉的生活，这样既可以通过小品方式画出想法，同时笔墨上也便于探索练习。日后创作，我从生活里去思考画面笔墨的方位，怎么画，画与想法，画与感受，画与生活等。生活里许多审美元素就贮存那里，像是一种等待，当生活的观照触发到这种等待时刻，画画中的创造性体验从这里开启。

◎ 一位学者引用庄子讲到的『一辆马车』靠轴心支撑着整个轮子转动，而转动的支撑点一定落在地面上的某一处，而非轮子上，我理解这个着力点是当下，而轴心与轮子应是生活认知与人文积累的生态，所以力的落点是自己当下的体验与发现，审美之觉与意象之觉就在其中。

◎ 先生们把自己多年心得体会传授给我们，上课时对我们作业进行点评，透彻着澄怀观照的人文情怀。

◎ 分析一幅画、示范一幅写生，将中国画人格立足始终与『寓物取象』『比德观物』『立象尽意』连在一起，把艺术所想、所做与生活所言、所行统一起来，达到至高境界，每当想起先生们上课情景，犹如一束温厚光芒映照我们的内心。先生把人文的、生活的时代情感化作造型与笔墨的语境，形成鲜活的创作风格与写生语言，许多先生以他们毕生的创作研究与教学经验，通过示范讲述以授人以渔方式对我们后学产生了深远影响。

◎ 卢沉先生在人物写生示范中，造型和笔墨以中锋笔法转换出遒劲朴素的山体意味；周思聪先生画老人转换出远山丘壑的朴厚意象，姚有多先生写生的老人像把大写意笔法凝练为一种金石审美意象。

◎ 在先生的创作中，我感受到蒋兆和先生将水墨人物写生与创作连为一体，以中锋用笔转换出折枝法，笔法与线的审美带着悲怆与刚毅，李斛先生『披红斗篷的老人』以铸鼎的意味画出老人的劲健圆浑；

◎ 其实画画中常常因为一种极为模糊感觉迟迟不能确定，是因为他还没有到来吧，所以感觉不能仅停留在方法、画法上，而是向着人的生命常态体会到了什么，觉悟到什么，是一方突然久违中的相遇，好似一种省悟，启示了原有的画法，这里的画法可以是单纯的，可以是复杂的，可以是静态的也是动态的，可以是意象的也可以是有意味的形式，此时，画面原有的画法又鲜活起来了。

◎ 从概念到概念，这种画画状态使我感到这样会缺少新的画面感受，画面一切元素也会显得概念，所谓的程式就怕概念。如何把生活的形象转换为笔墨语境或一方符号，既要有身临体验，更是把生命意识与文化感知也放了进去，这在自己以后许多画面里和各类题材中，向着笔墨方法从意象中生发，传达自己的所感所想，向着心底和眼前一切生机把握着自然一体。

◎ 中国文化特别强调在自然中发现艺术的规律，发现事物运行的规律，发现人应该遵循的方位规律。

◎ 而老子的『人法地，地法天，天法道，道法自然』是对事物本源的总结。其中虽有近与远、实与虚，但我们能从具体的物象里来感知、体会其内在的变化。

◎ 中国画内涵『生活与自己的画一体化』即是指此。这个体既是自然空间的真体，也是人文心性的真体，

一切尽在自然里生发。所谓艺术去追溯本源应该是在最朴素、最深厚的文化品质所确立的自然空间里来把握自己的生活方式，并确定和体验物象的感知过程。

◎我想画面一切造型、一切笔、一切墨应在人文精进中向着同一而努力，让阳光照亮画面一切。有如夏日游泳，仰面看白云蓝天，看岸边绿色，万物青青，生生不息。平凡景最持久，平凡生活、平凡事贮存着真善的学与问，把向往生活的真切，向往平淡之觉与生活情景合一，向往平淡之觉与事物内核相融，向往平淡之觉于笔墨中生发。

◎我在进修班结业时画的《碑林》，把革命先驱作为碑与石来寓意，这是受到卢先生在课堂上所讲『李可染先生说过把人当山石来画』启发。李可染先生这句话对卢先生和许多先生都有很大影响，卢先生又传授给我们，这在我多年后读古代作品时找到了会心之感和洞彻之觉，如体会梁楷《泼墨仙人图》以言简意赅的放笔大写，凝聚起一个鲜活的人物，人山合一的意象很清晰；又如体味贯休《罗汉图》人物结构与山石相融合，还有李公麟画马所借用的殷商青铜造型意味。

◎临摹课上老师教我们学习范宽的山水，山水的皴法、笔法、墨法也渐渐留在心里，当后来面对人物写生对象时，便想到了是否可以用范宽的雨点皴尝试表现棉衣的厚度。在一个时期里，我把山水所学逐渐转换到人物写生，画了一些如山水般厚重的写生人物，从造型到服饰，都想着用雨点皴画得厚一些，并根据对象感觉不断变化调整。在《碑林》创作中，也想到了可以用写生的厚画法，向着碑与石的厚转换，把《碑林》画中人物用浮雕石刻的方式转换出来。后来自己渐渐体会到，学古人是把人文共识放到一个平面上，把审美气韵放到一个平面，在比较中体会人物画的画法与自己所想。不论是写生还是创作，面对古人在绘画中创造的雄浑语境或是平淡气韵，今天应该怎么去学习借鉴与转换，这对自己仍然是新课题。

◎在日后创作中，我一直从生活里去思考画面一些元素，常常出现自我矛盾，就是怎么画、画与想法，画与感受，画与生活，让人心动的那一刻应该怎样去把握它。矛盾好似一种价值，把矛盾转化在自己内心向往的课题中，生活里存在着许多审美元素，有时就贮存那里，像是一种等待，当生活的观照触发到这种等待时刻，绘画感觉便从这里开始。

◎用自己一种画风的方式来画现实题材，并融入水墨的抽象元素，不是困惑和焦虑，是向着温厚中的刚健来思考体会我心里的农民工。画《窗前》，我也让农民工置身于都市的状态里，让笔墨在建筑的意象里形成了农民工的一种朴素状态，在造型方式上我仍然以简与素来寻找笔墨的意味，把审美的元素也浸染在宣纸上，我想寻求淳厚的造型，简素的笔墨画出我『眼前』的形象，像远山映着清晖伫立《窗前》。

◎明代《高松竹谱》，论画竹法，有雨竹、风竹、晴竹，均以心性领会自然变化，直指精神观照。先贤创造的人文气象印证了外师造化，知行合一，呈现出对自然崇尚的善良、忠厚、宽容的人文理想。画高士在『万物一体』的启示下，先贤画高士和老一辈先生画高士凝聚着天地万物与我齐一。明王守仁说：『盖天地万物，与人原是一体，其发窍最精处，是人心一点灵明。雨露风雷，禽兽草木，山川土石，与人原只一体』。我画高士学习前人力求极简，这也受到梁楷、牧溪简笔人物画影响，让所画高士以简朴的造型笔墨与传统白描相连。白描中的空，尤其李公麟画马极简的高古游线描透出空的力量，在有形中让人品读无笔触而置身妙境。在自己日常生活中，许多我非常尊敬的先生、老师和朋友相互敬重，在学问上探索深入研究，他们的创造和心性散发着一方的自然，画高士正是有这样的体会，画先生也画身边友人，在这样的体会中把人与自然的相遇相合，人与自然的自由放歌，先生们的身影与友人的相聚内涵着至高的人文情境，先生们一直影响着我们后学，课上的一句话、课下的辅导和日常的身影及一切生活方式呈现出自然道体的形象，这也是我画高士一直在体会人与宇宙、与自然

◎ 躬行的平常心，一种自然生长的常态，我画高士的一切笔墨方式想努力体味自然而然的奥妙，画一种人与自然独立不改，追寻中国文化里的本然。

◎ 记得二十世纪八十年代中期，我在湖北山乡写生，从远处农田走来一位村姑，手提瓷罐，身着土红与土绿色衣服，我请熟悉她的村民让她坐在田埂边上，我为她画了一幅水彩速写，不远处是山坡与翠竹，还有土屋青瓦，村姑扎着两个粗壮的小辫子，圆圆的脸晒得红红的，这样的景象呈现出绿色、红色、赭色、青色，它们是自然中的颜色。根据这幅素材，我画了第一幅村姑创作。在日后画村姑中也画村姑带着草帽，几年后，我又在生活里发现了草帽的意味，成为在村姑创作中的一方符号。

有一天，我送女儿上学走到地铁站，这时从地铁出口走出一位戴着遮阳帽的妇女，在清晨阳光的逆光下，遮阳帽呈现鲜活的淡黄色，就是一束光，我一下看到了，这是村姑草帽的感觉，此时的草帽寓意不是概念的，是一种发现式的美感体验，我赋予了草帽以光感的新含义，让草帽在村姑创作中寓意人物的心灵之光。

◎ 画村姑意在向往人与自然合一之寓意，以画的意象，人是自然，自然是人的思考向着笔墨的和睦相处，以『见物见人』『无私近也』『无私远也』感知着画面的天地人和、物物相生。日后画登山或一些日常生活情景，使我比较清晰地向往着平淡的景、平凡的人、平淡的事、平淡的岁月，在平淡中追寻文化的理想、生活的理想与生命的境界。中国传统审美有平淡天真，这是自己追寻的一个方位，意象美学的精神和人文奥妙是一辈子去慢慢体会的，我也渐渐认识到中国画通过立格、品悟、返照、形神、心象五个层面来呈现创作的一些体会，让自己在体会文化元素中向着生活的情感，向着意象的审美去发现内在的表达方式，中国画笔墨特征是意象表达，又是以『言不尽意』『得意忘象』的理念观照自然与自我，尤其在平常生活里，拥有平常心需要自己面朝生活洞见光明与事物之真。

◎ 从生活里积存，从人文里积存，从读书感受里积存，从传统文化里积存，从劳动者朴素言行里积存，从时代的奋进气象里积存，这种积存与内心向往和感觉是一致的，也促使自己在语言上去寻求平淡中见朴素的美，让语言透出一种淡淡的自然气息。这是生活中给予内心的感动，常常涌出一种恬淡和涩味，当笔墨的元素触及情感，一种有感而发的自觉会让自己去面对画面的表现元素，并把这些元素都向着一种方位去靠近。也许有一天，突然邂逅一种画面的想法，就会把心声带出来，好似面临『空山新雨后，天气晚来秋』的感发。

◎ 记得画《树与男孩》，画阳光的男孩和树在阳光中的温暖，一切色彩、一切墨韵向着温暖的平面展开，人物受光的团块与树的光追寻着澄怀般的清澈，暖暖的绿、淡淡的青，惜幻的光感透着鲜活的生命常态，此刻，他们是同一的。这里也曾想过是否借助古人画树的方法或是自己曾经画树的方法，我想从概念到概念会缺少新的体验，所谓的程式就怕概念，如何把生活中的树转换为笔墨的语境或一方符号，画高山松与平地松会不同，体会树生长的空间与内存的秉性，体会树与人的融合，是把生命意识也放了进去，同时，也去体会笔墨的形式意味与其中的融合。

◎ 有时，一笔一墨，宣纸一处水渍积色，看似不经意的一些笔趣墨韵却贮存着许多可能。记得画《阳光下游泳的男孩》，是因为自己在夏日里常常游泳，想画出游泳中生发的纯清之觉，在画水的过程中，一直不满意，找不到心底那一种感觉，索性把画搁下了，一段时间后，又画的时候，画笔蘸满了清水准备落笔时，笔中的水滴在了宣纸上，也没有在意，就顺着水滴将笔墨画了上去，突然宣纸上的水滴瞬间变成了一个『光源』，这不就是心里所想的吗？

目 录

卧冬高士图

阳光下

天光云影

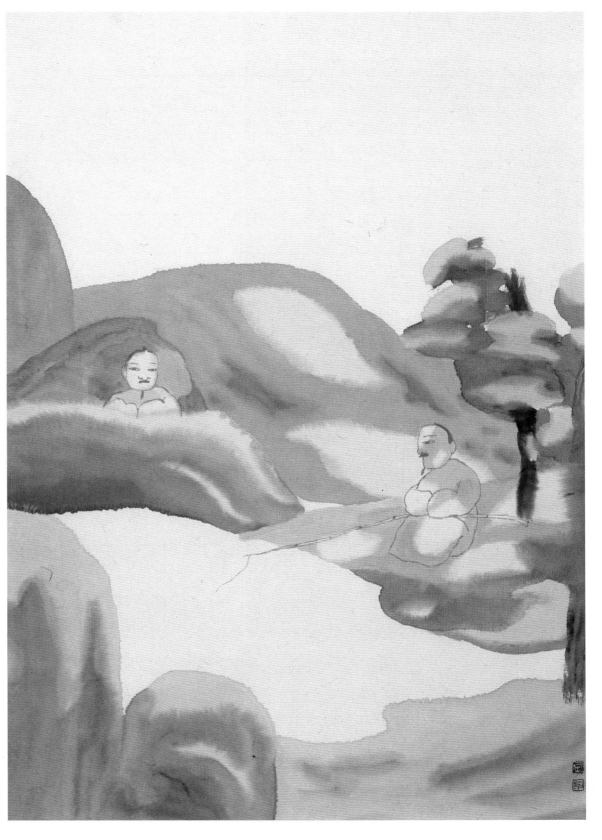

二

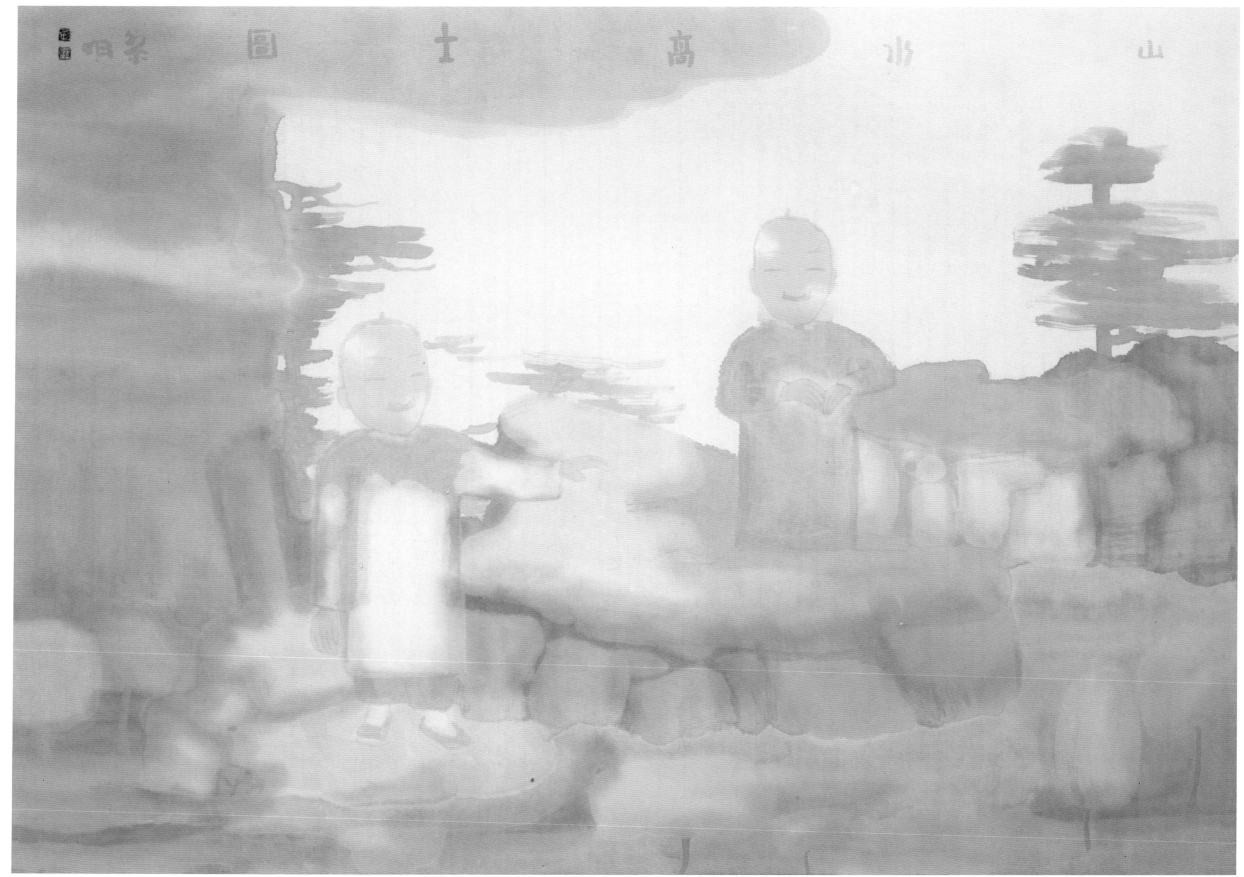

山水高士图

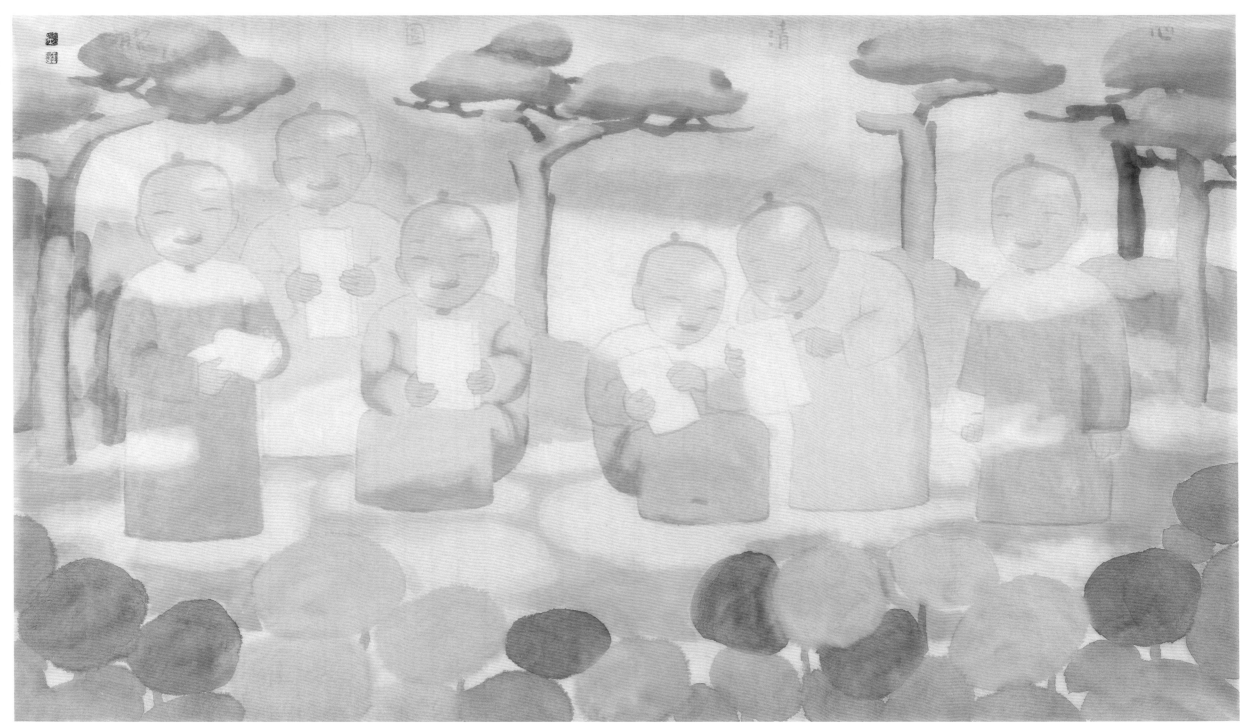

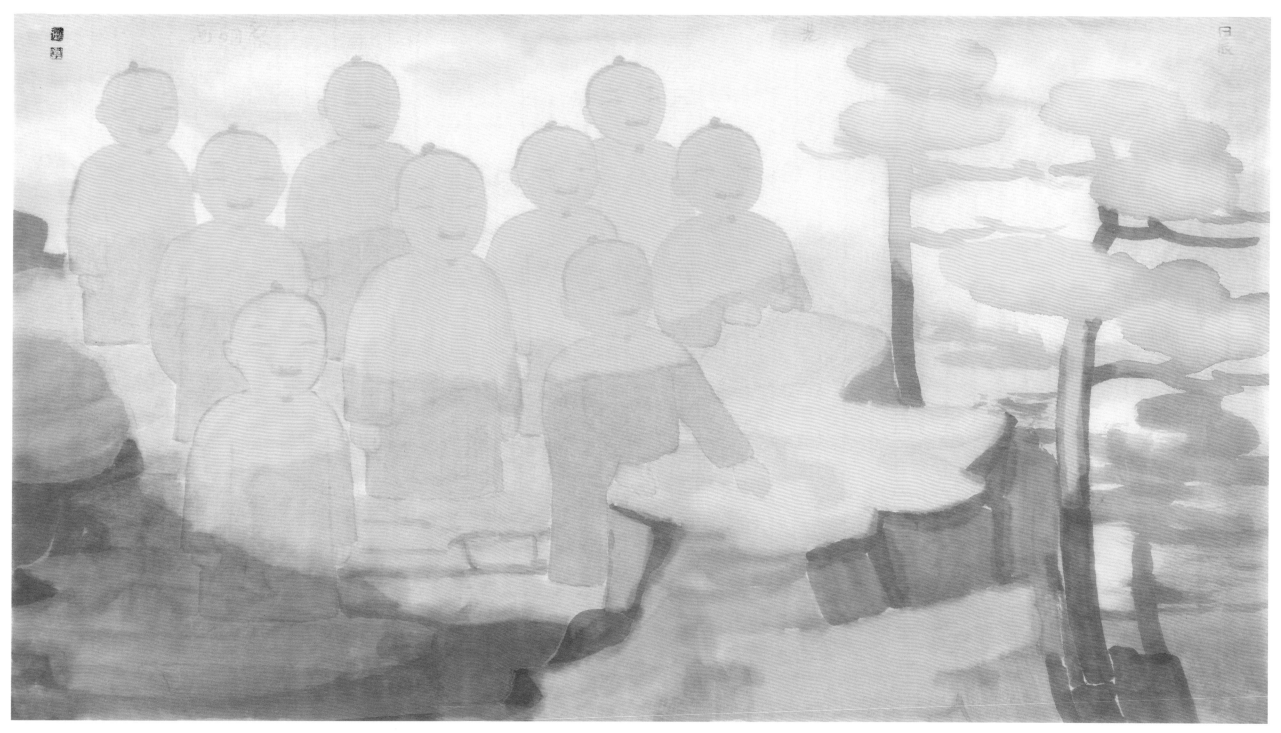

五

寄怀图

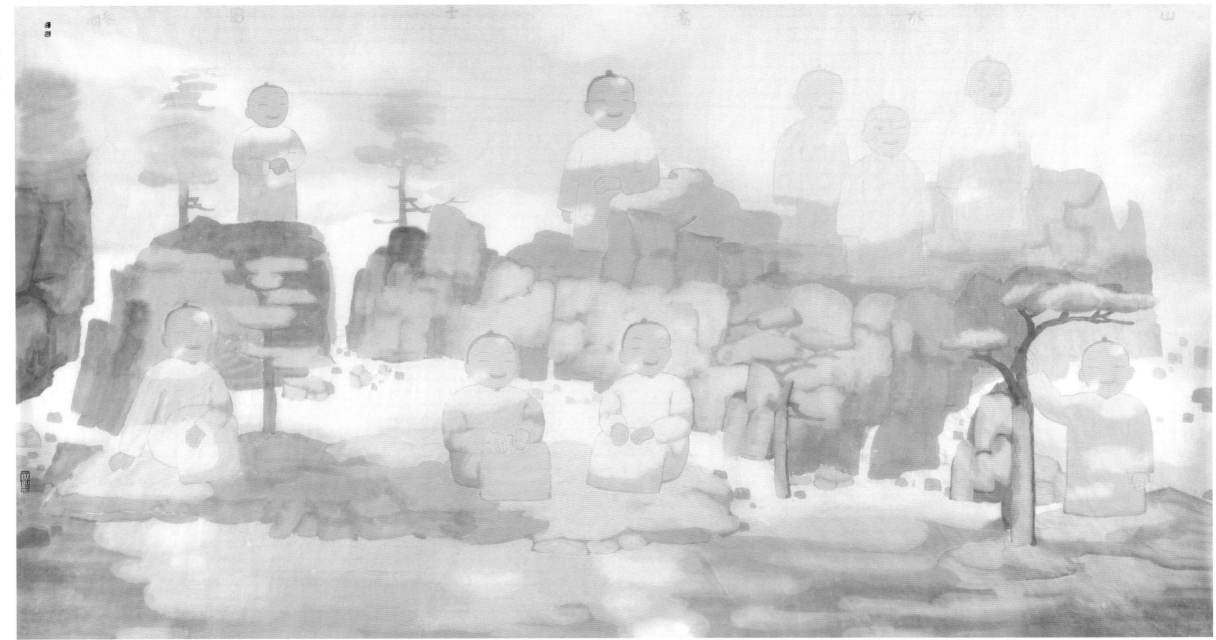

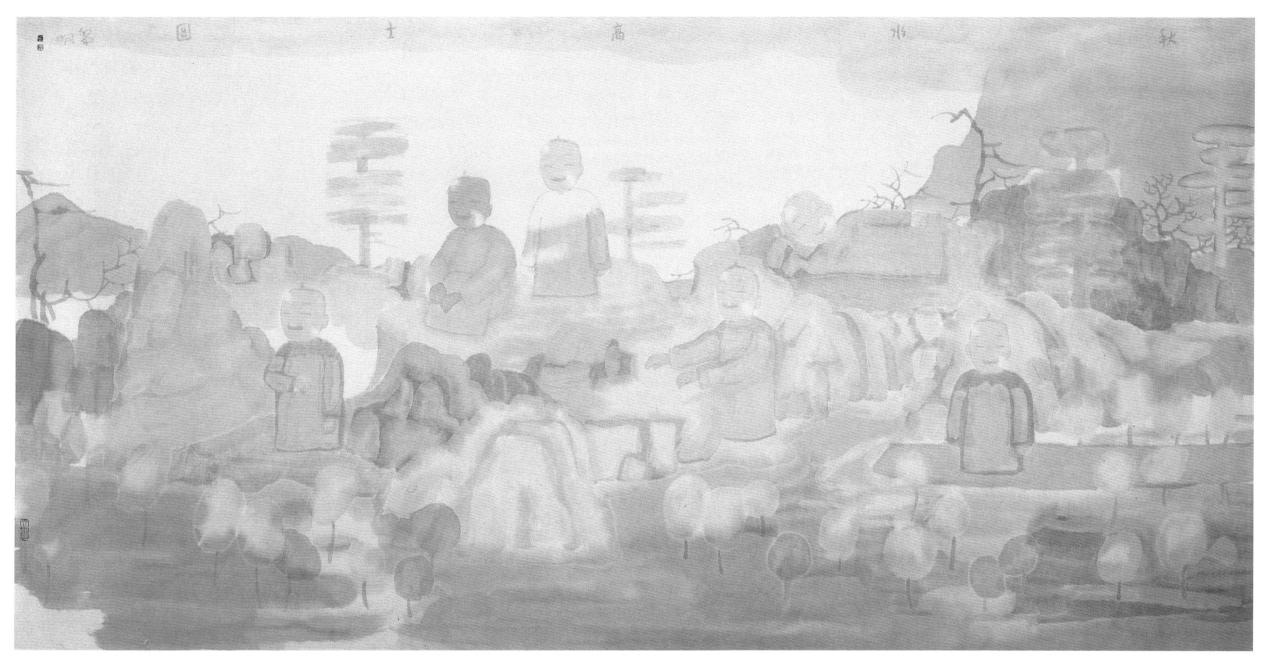

秋水高士图

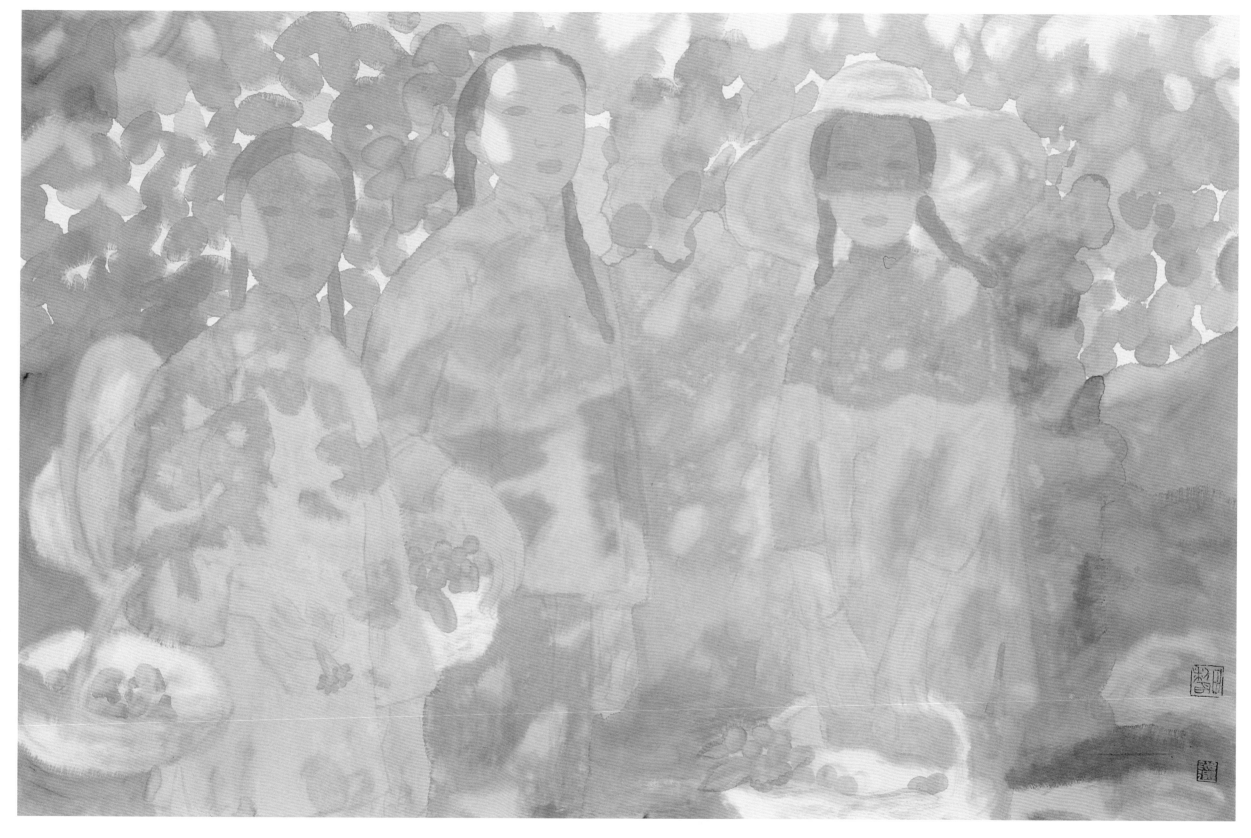

绿野

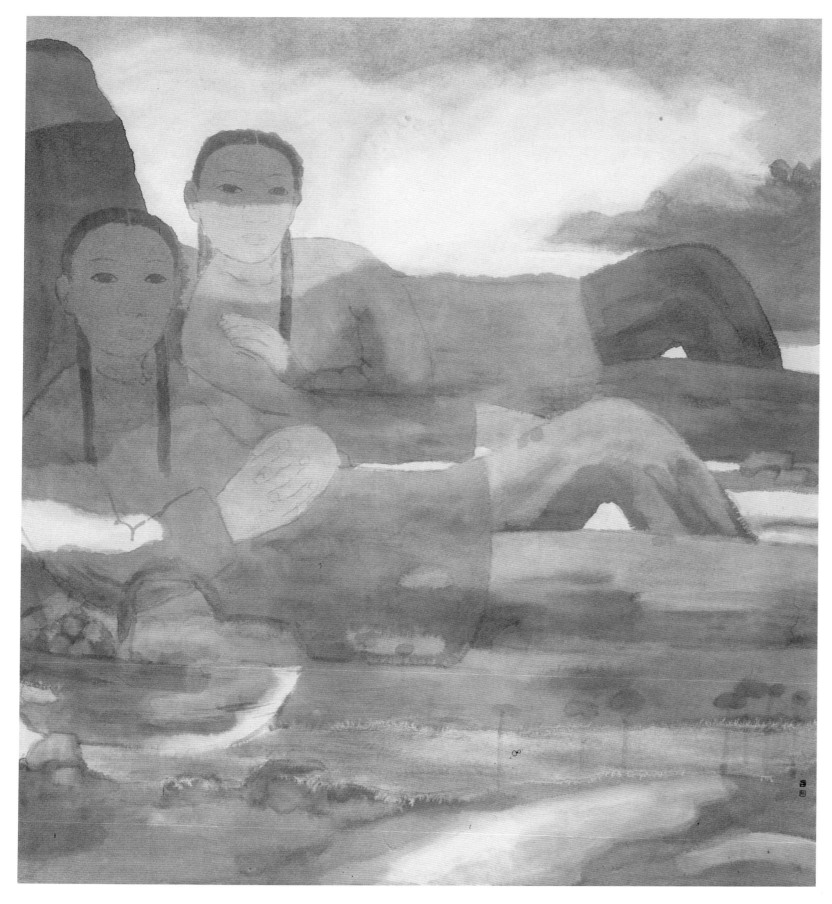

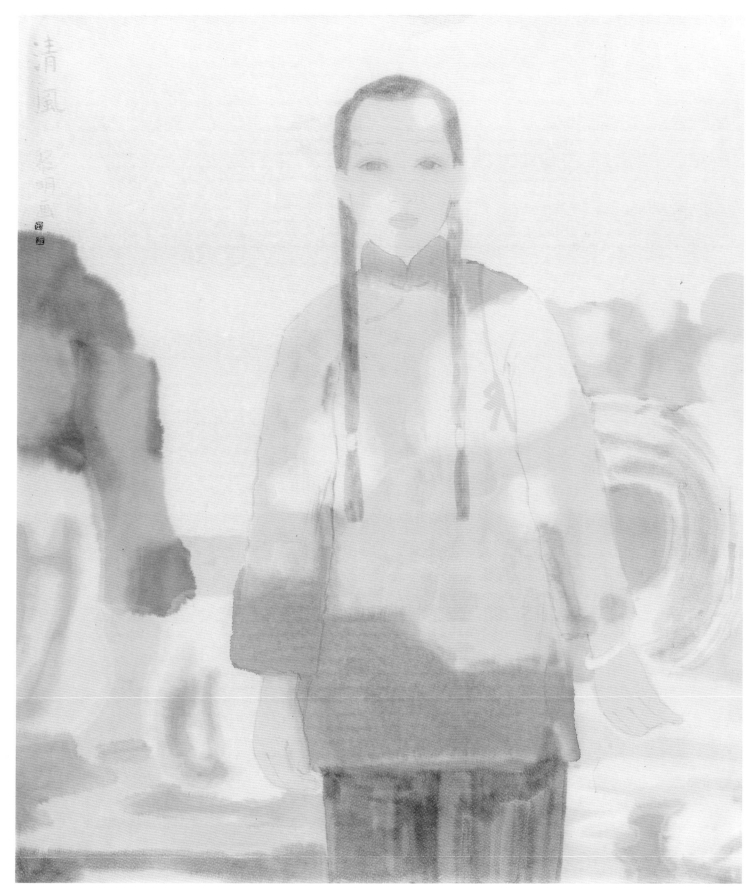

清风

一三

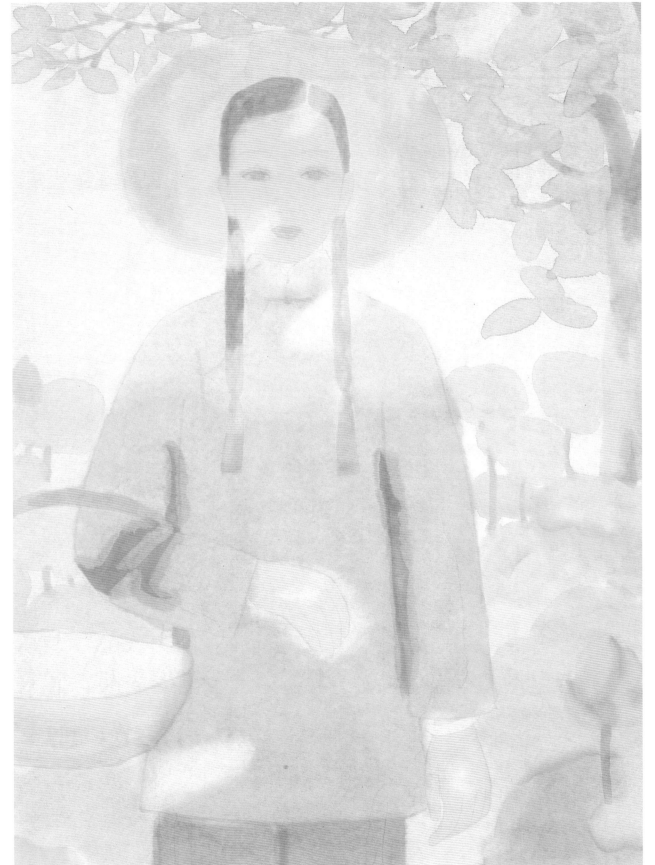

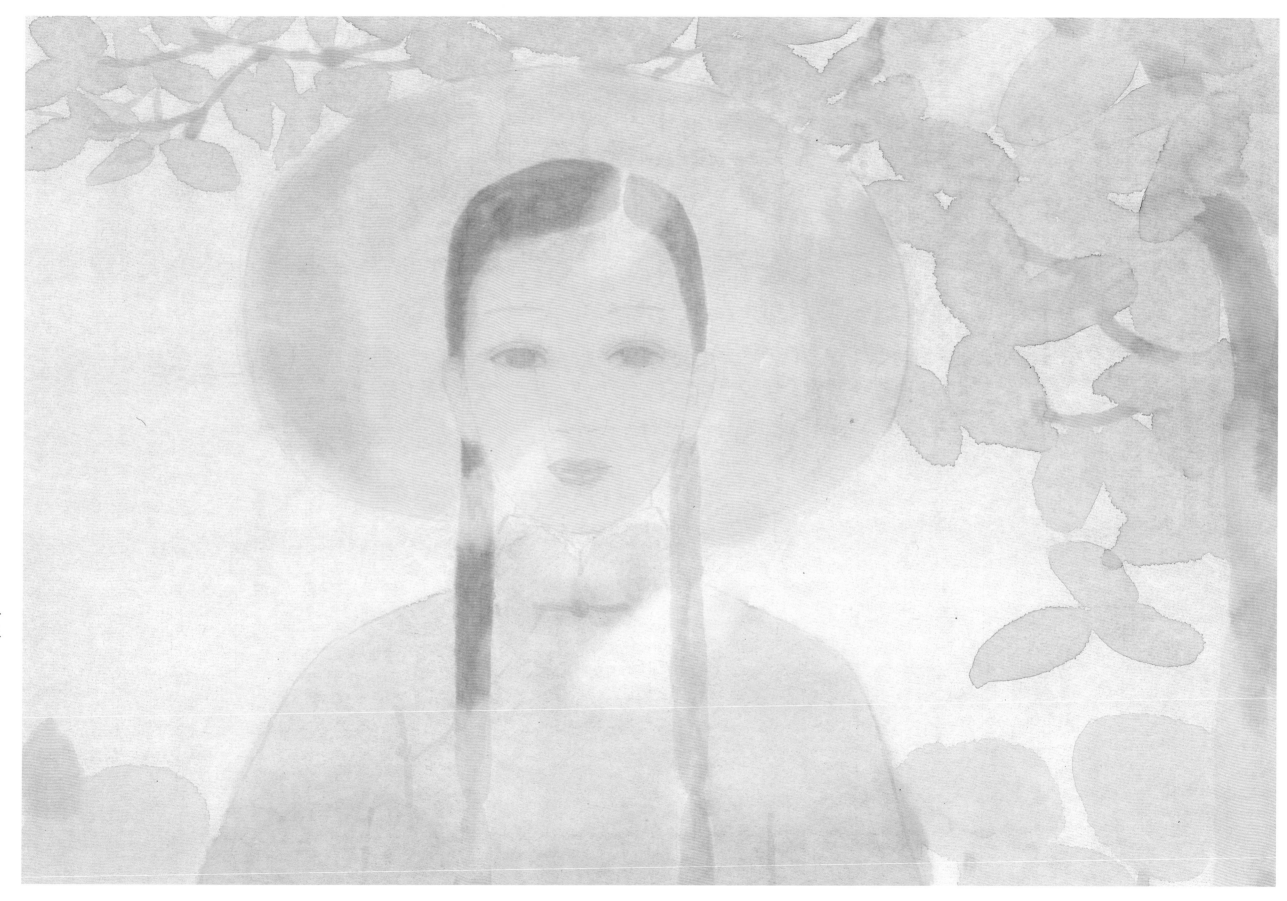

新雨图

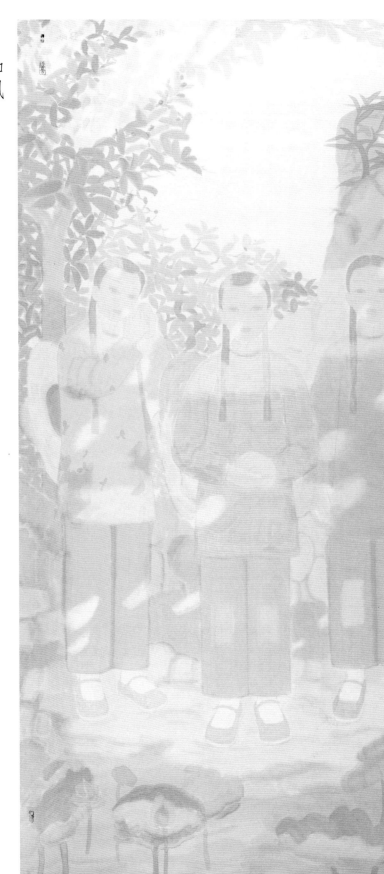

和风

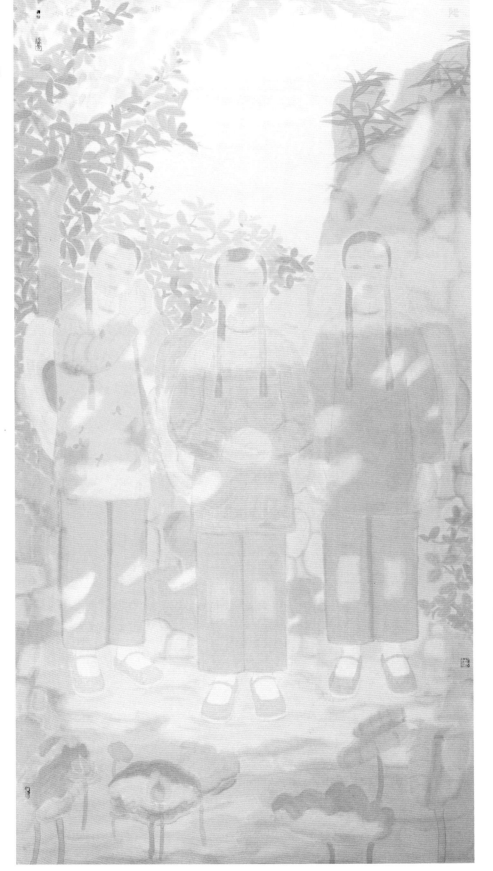

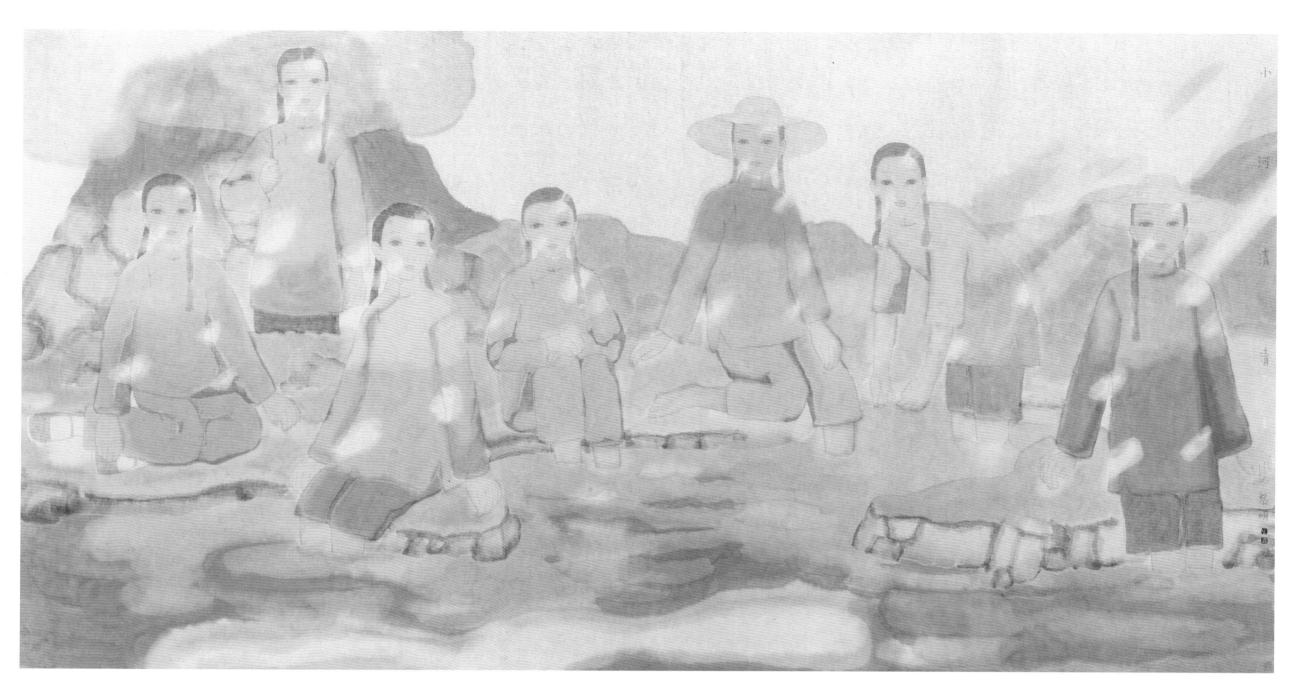

松

一八

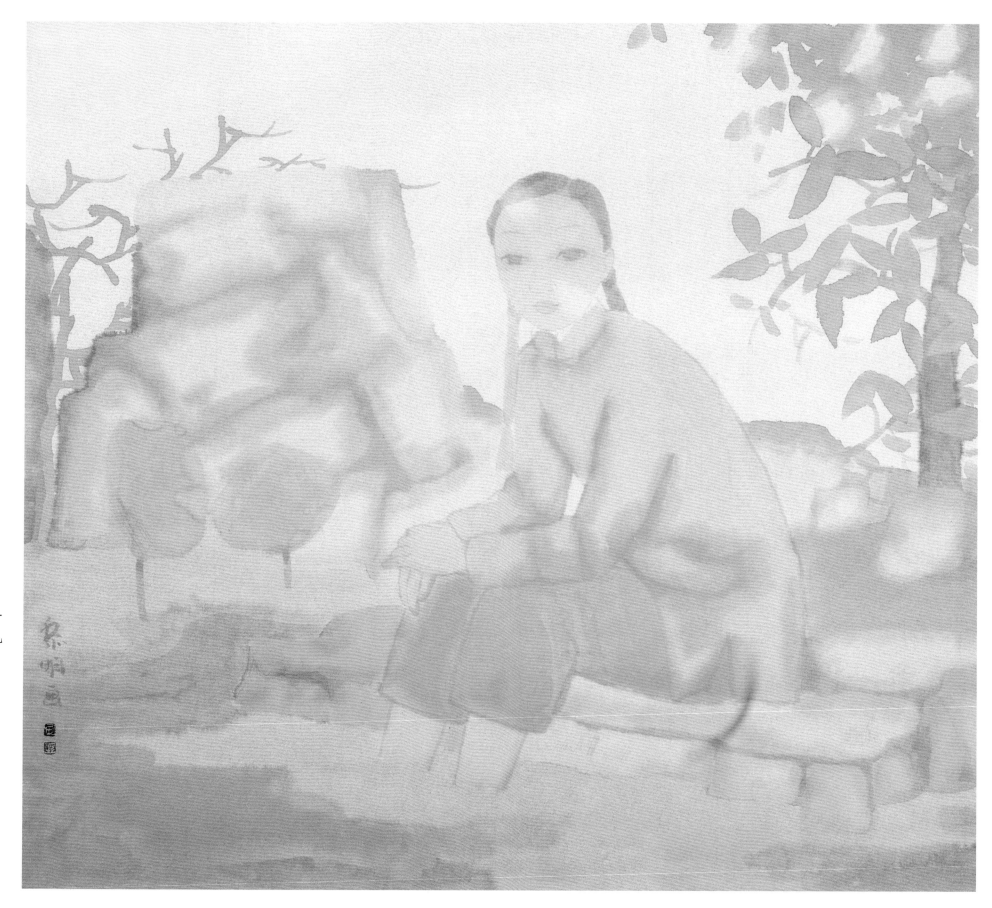

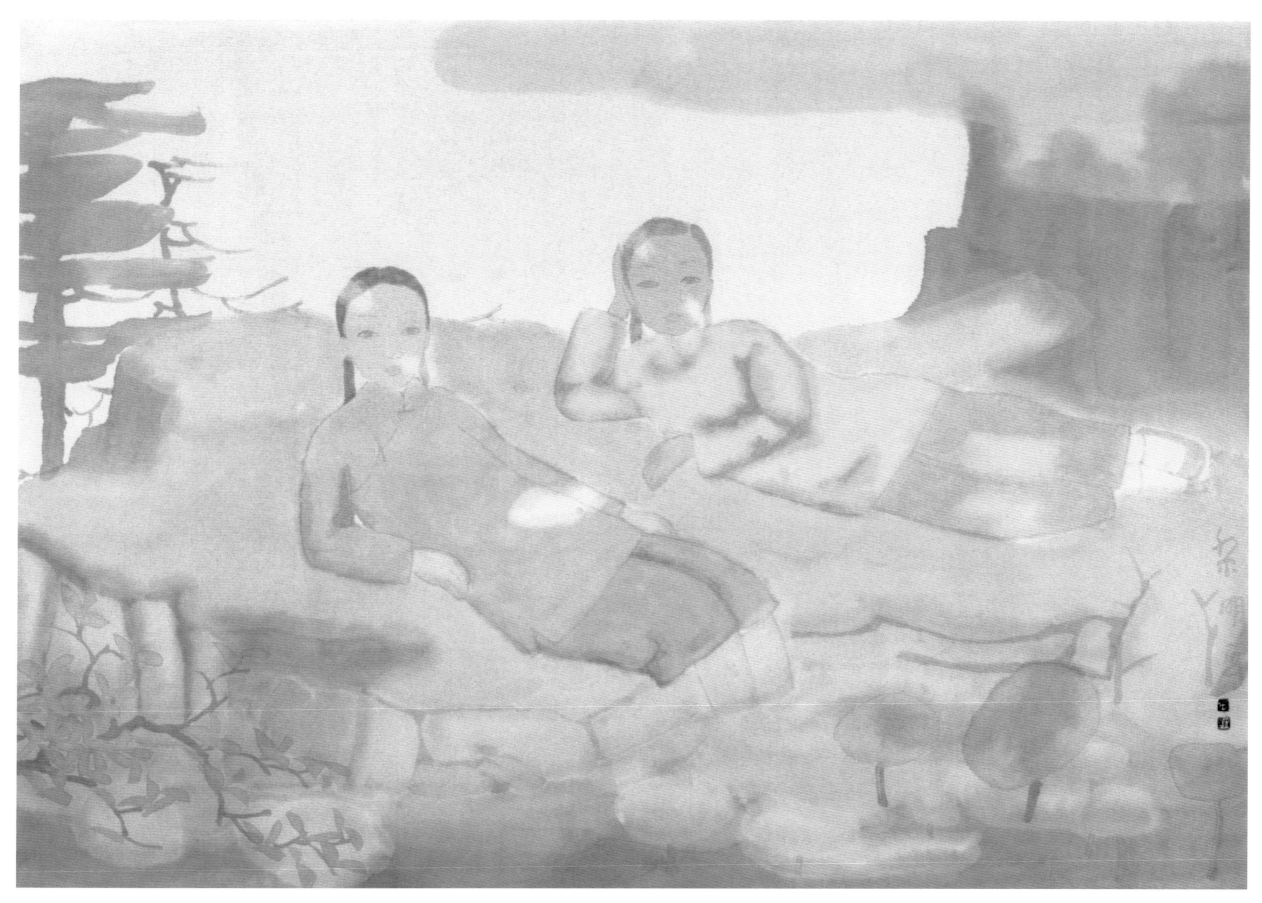

远山

三一

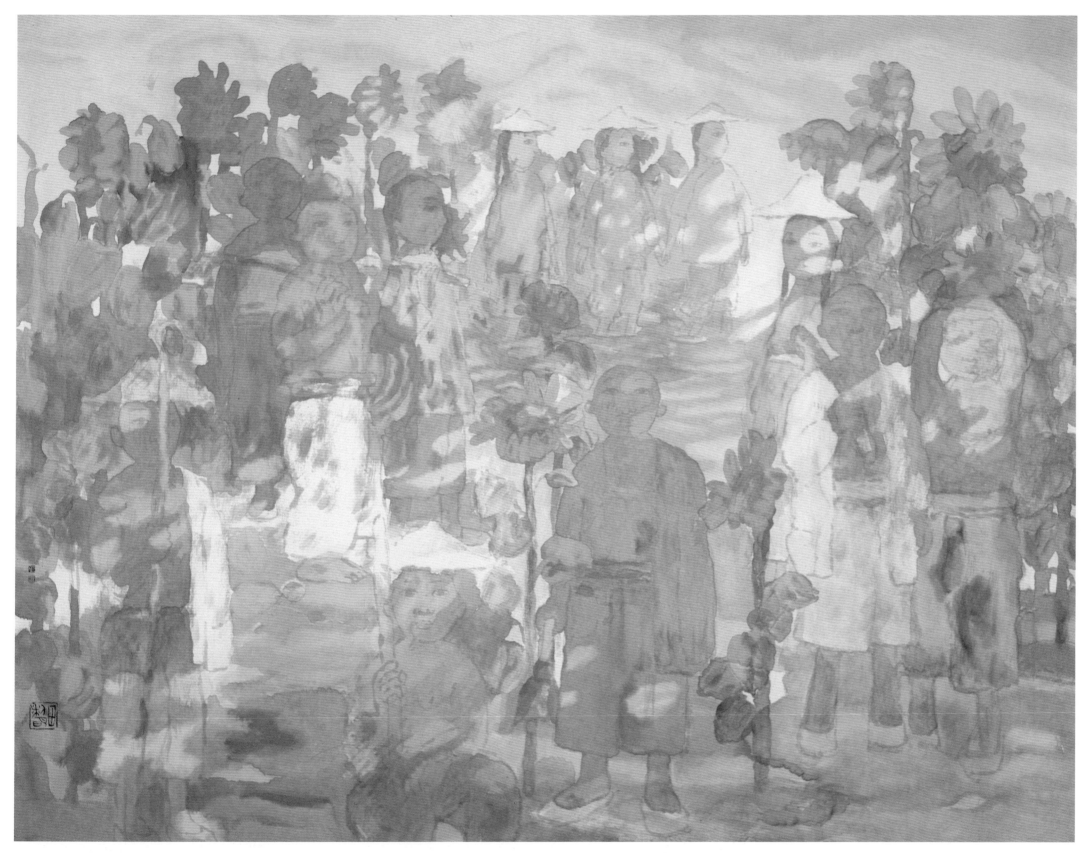

树下

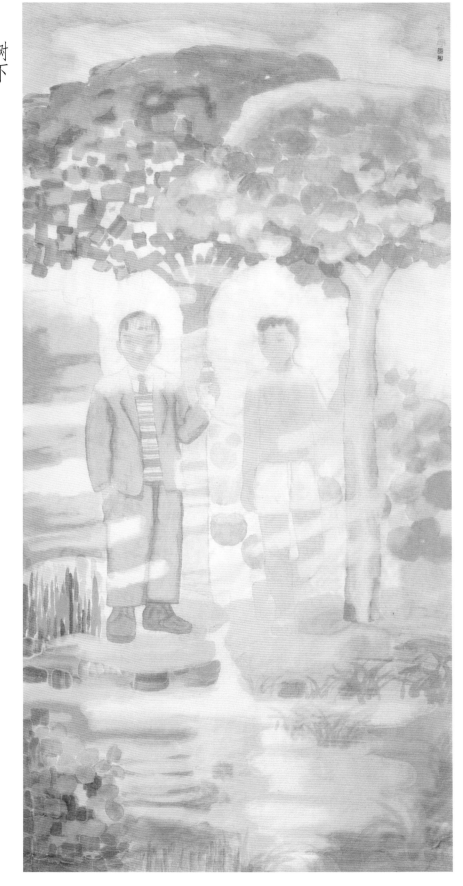

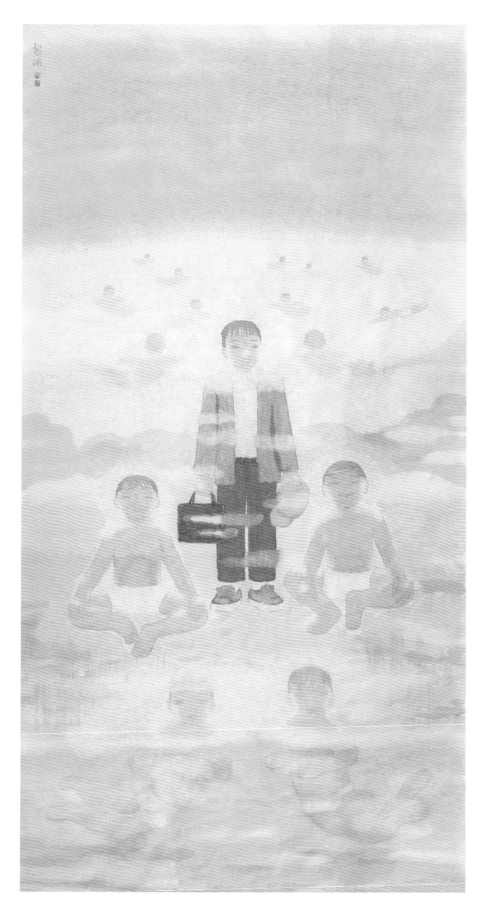

夏日

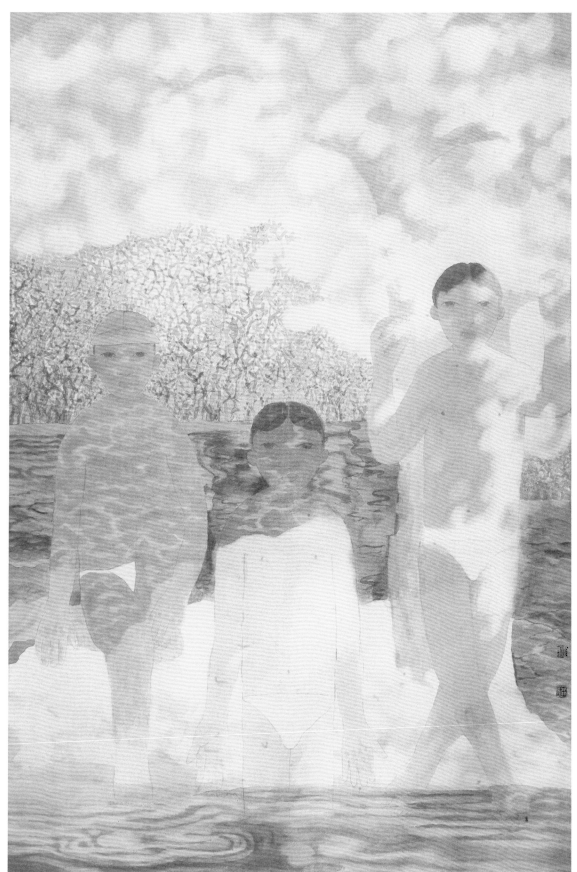

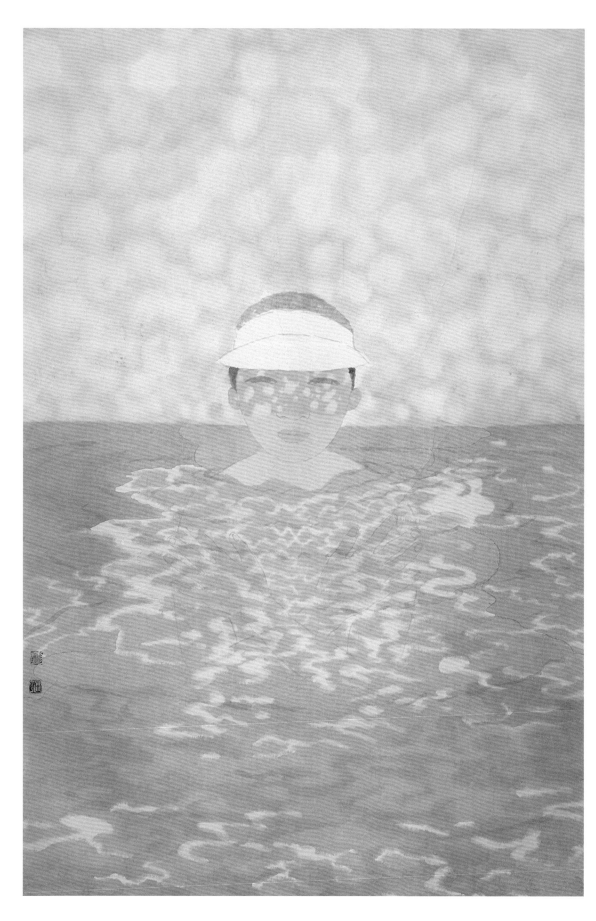

阳光下

二八

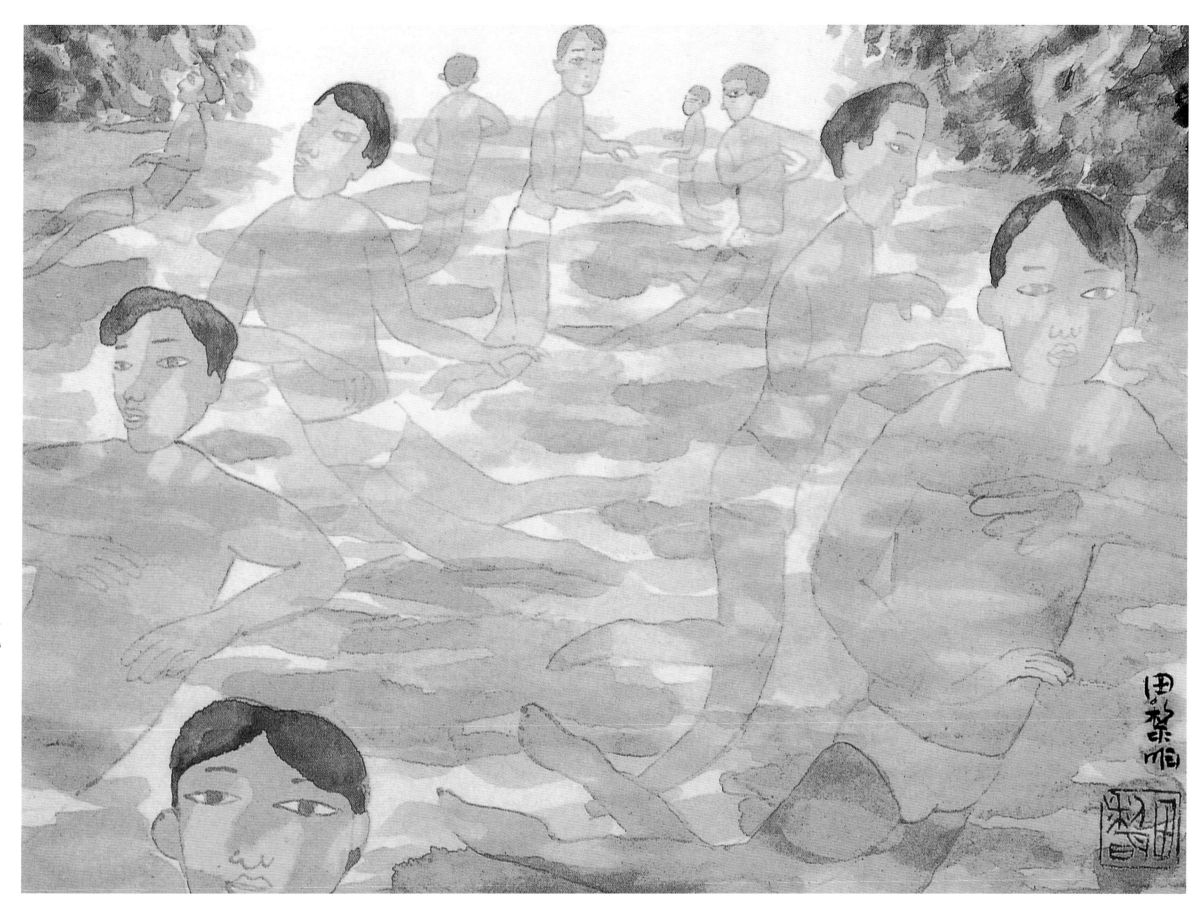

水上光斑

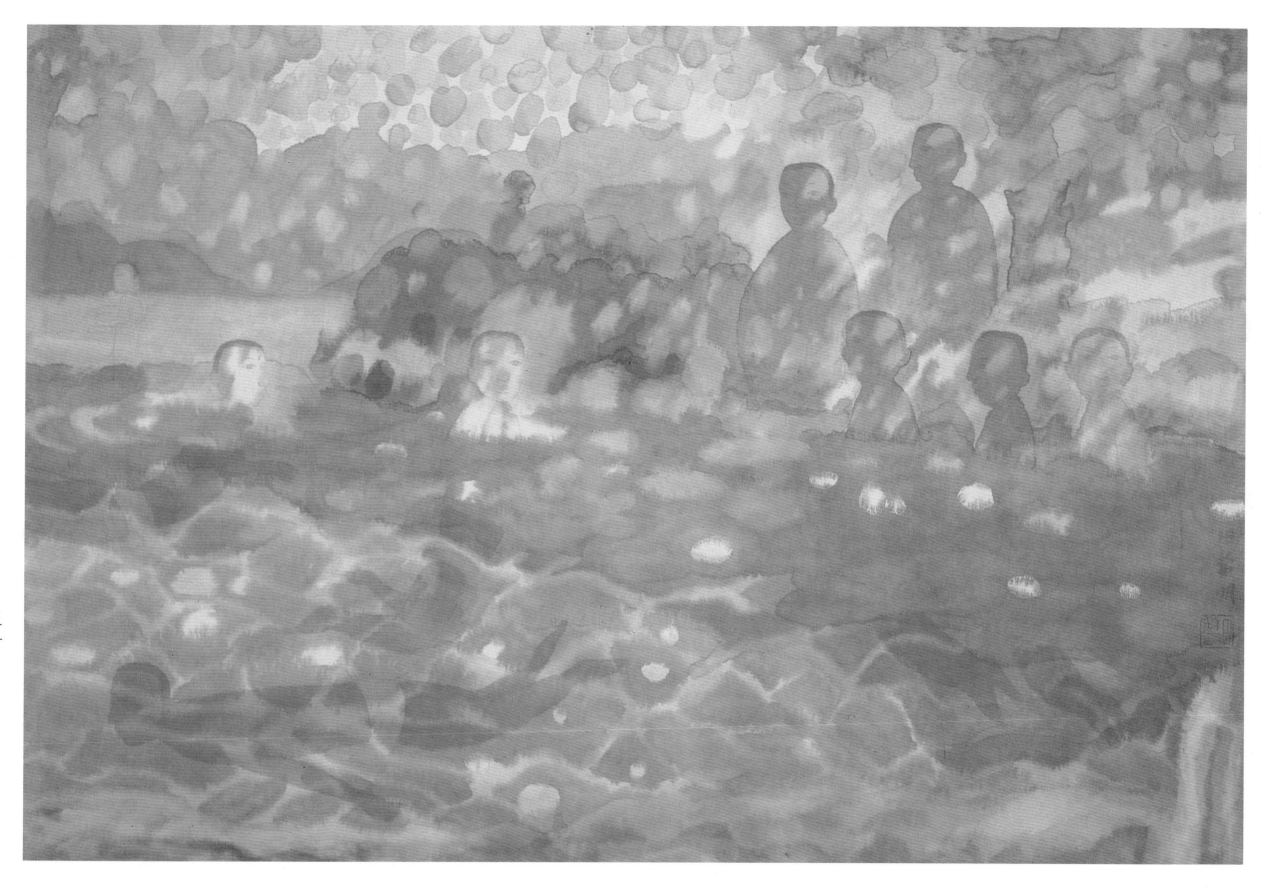

水中快乐的男孩

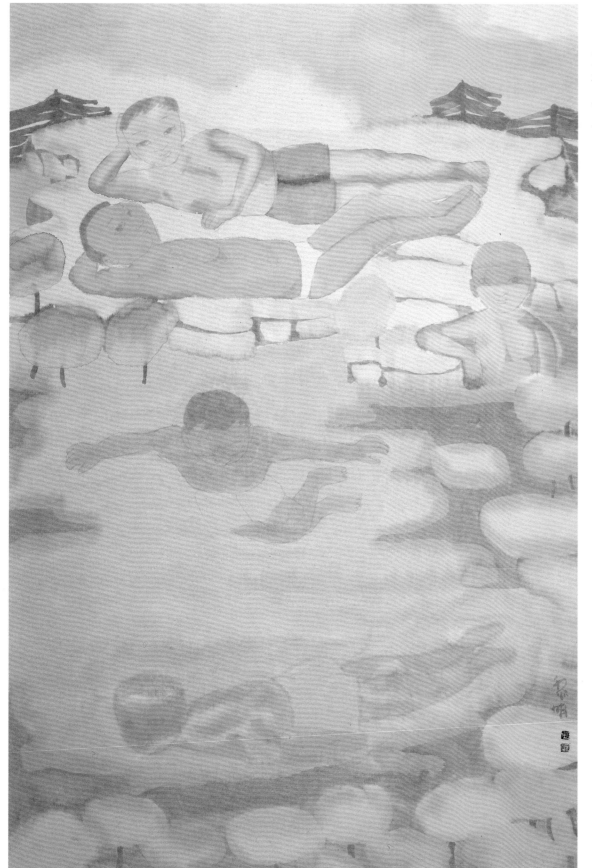

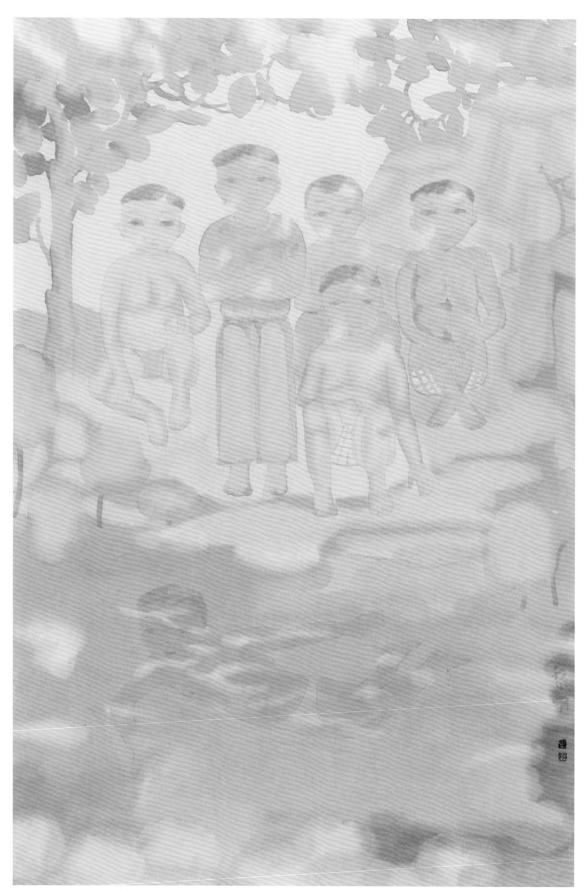

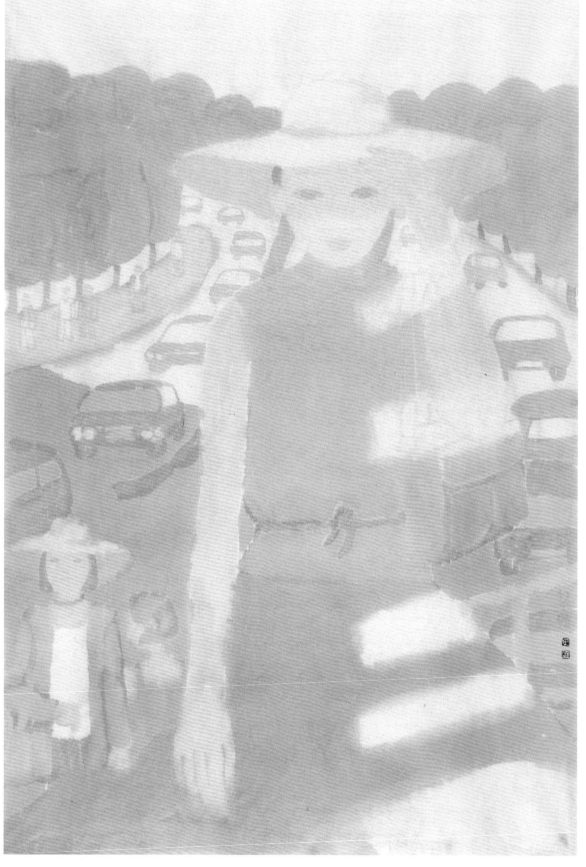

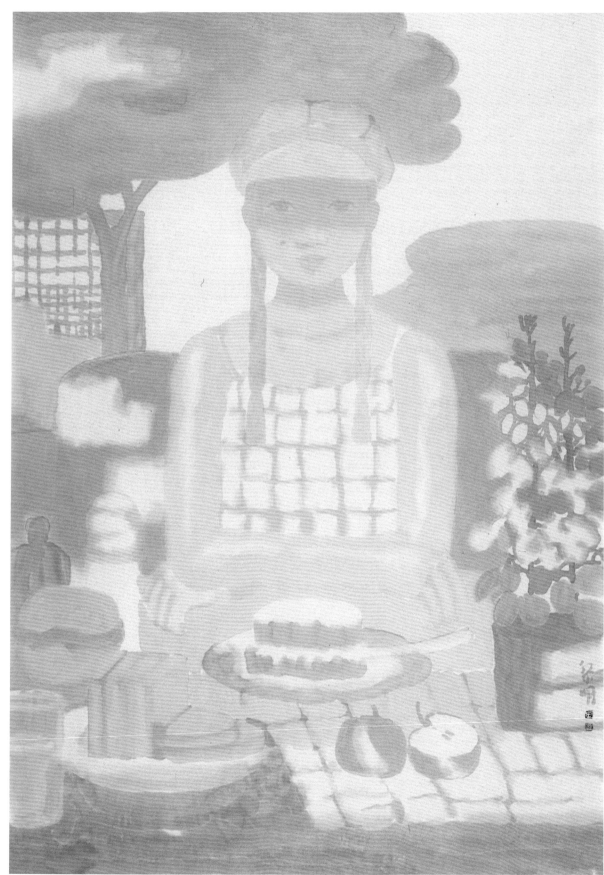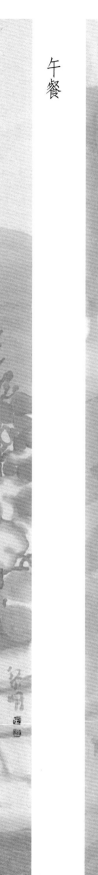

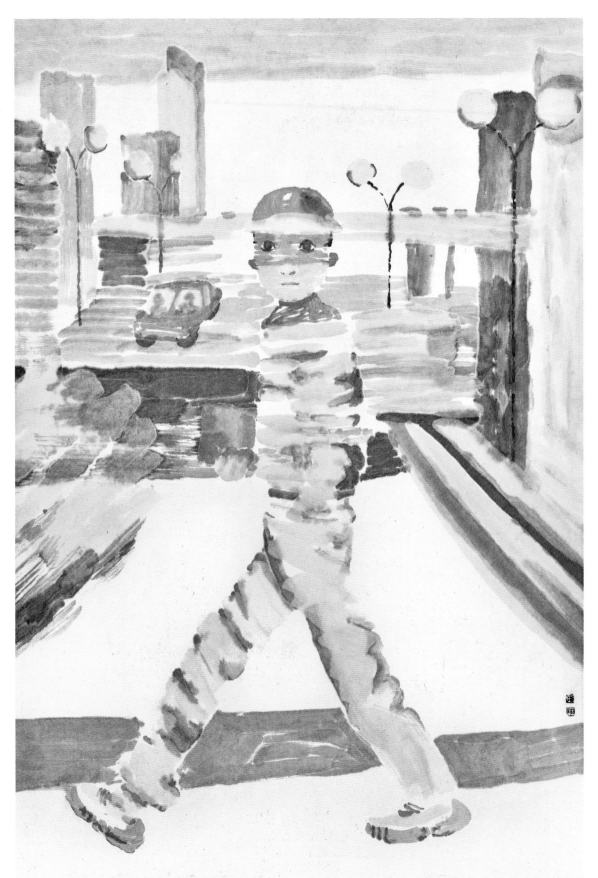

过马路的男孩

路边的男孩

三六

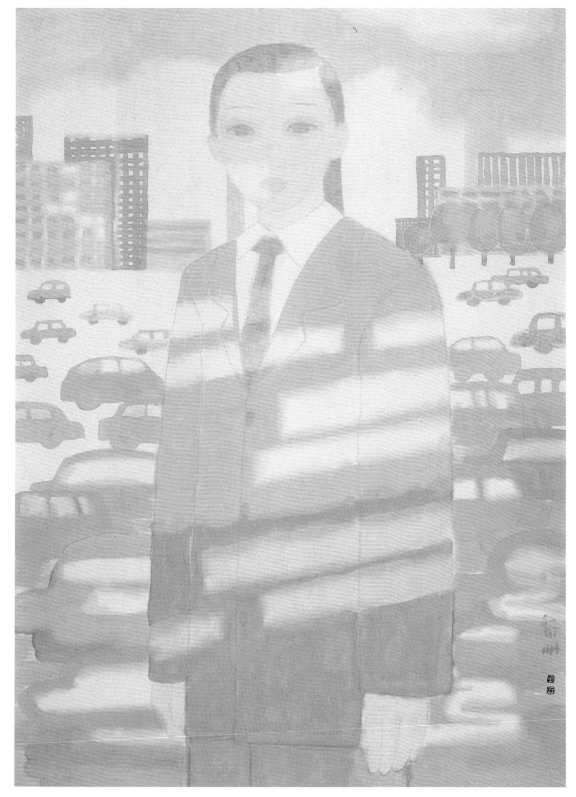

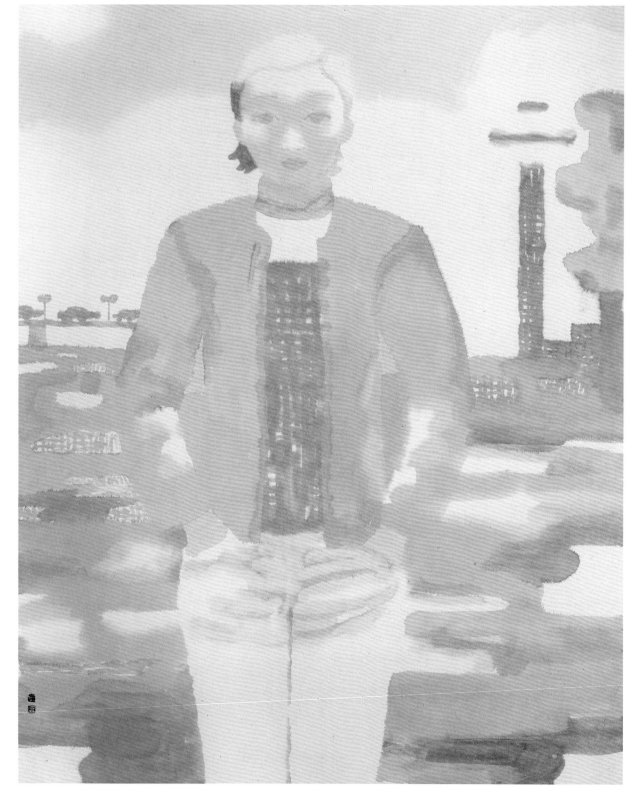

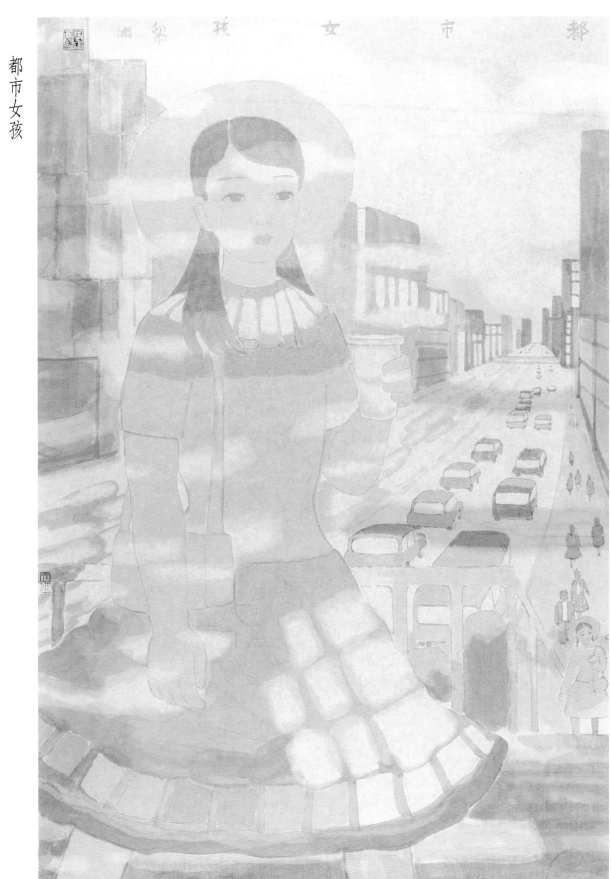

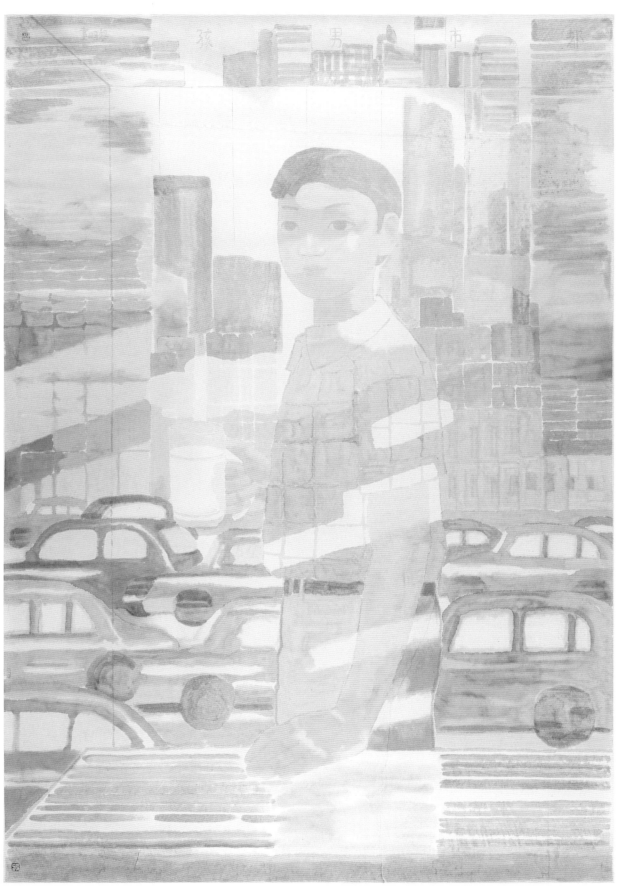

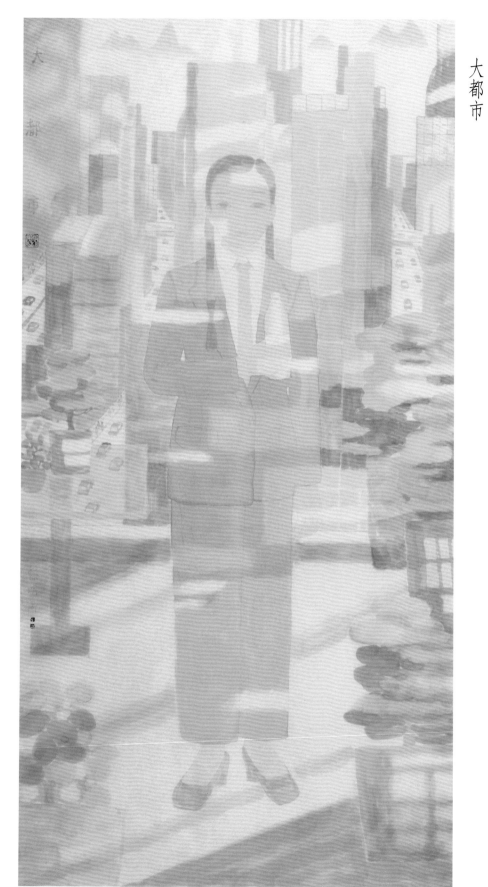

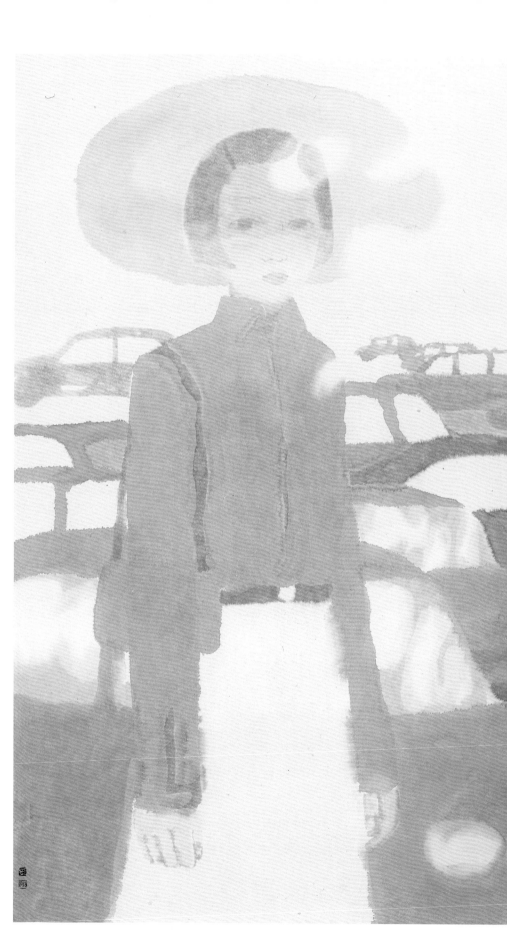

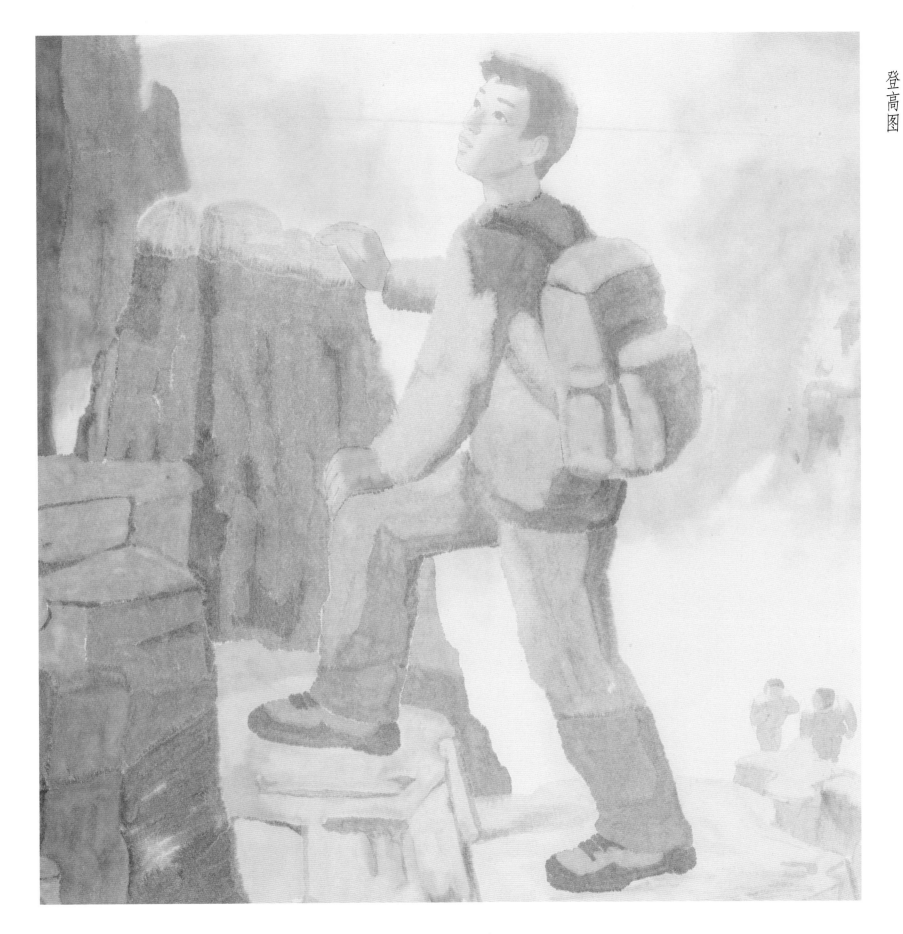

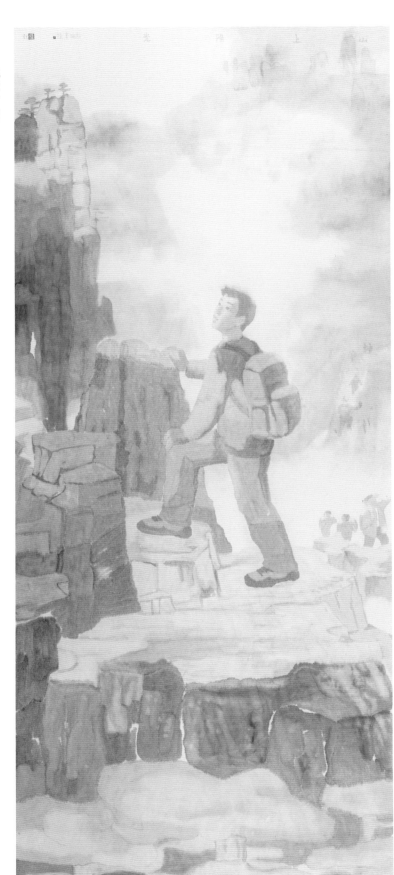

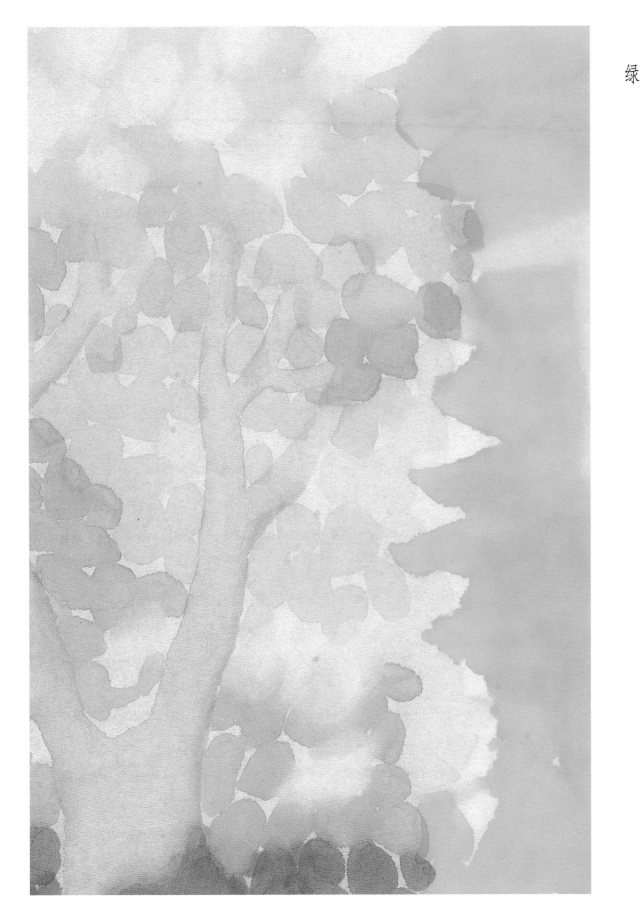

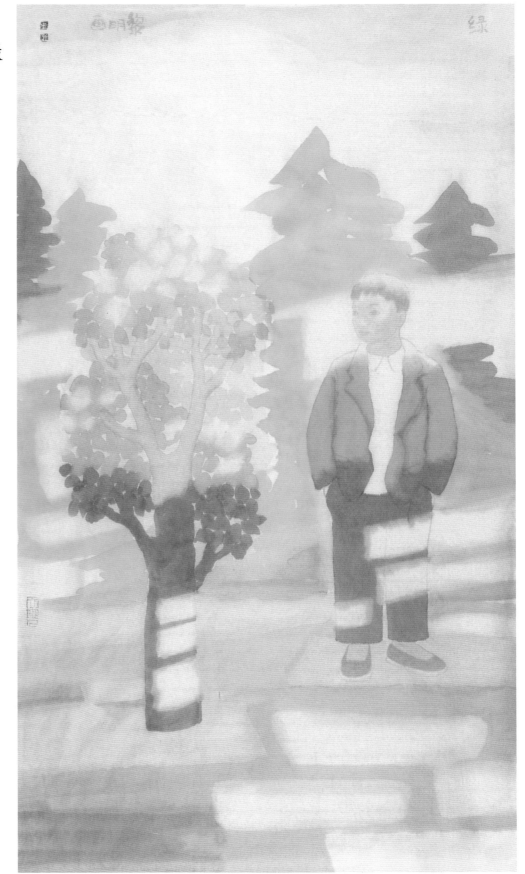

青

红

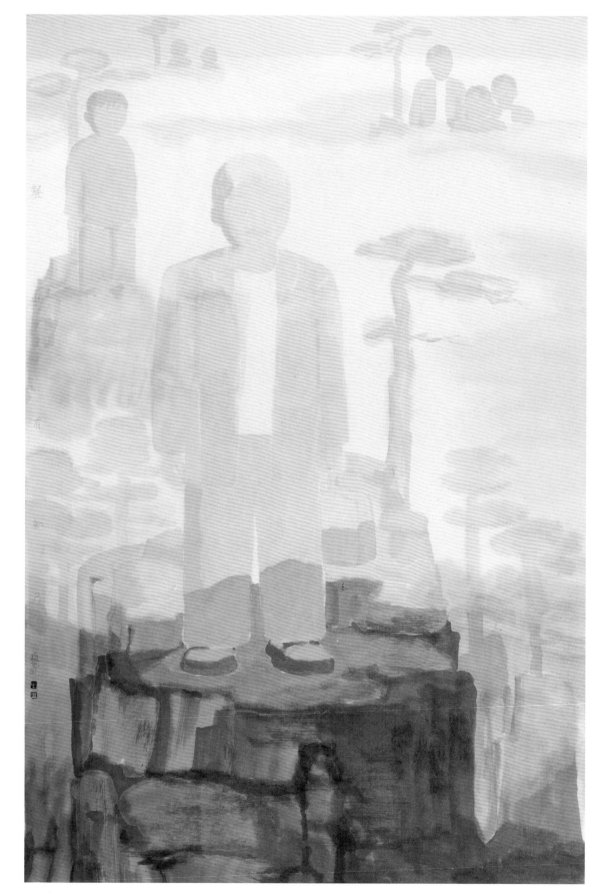

登山有知己

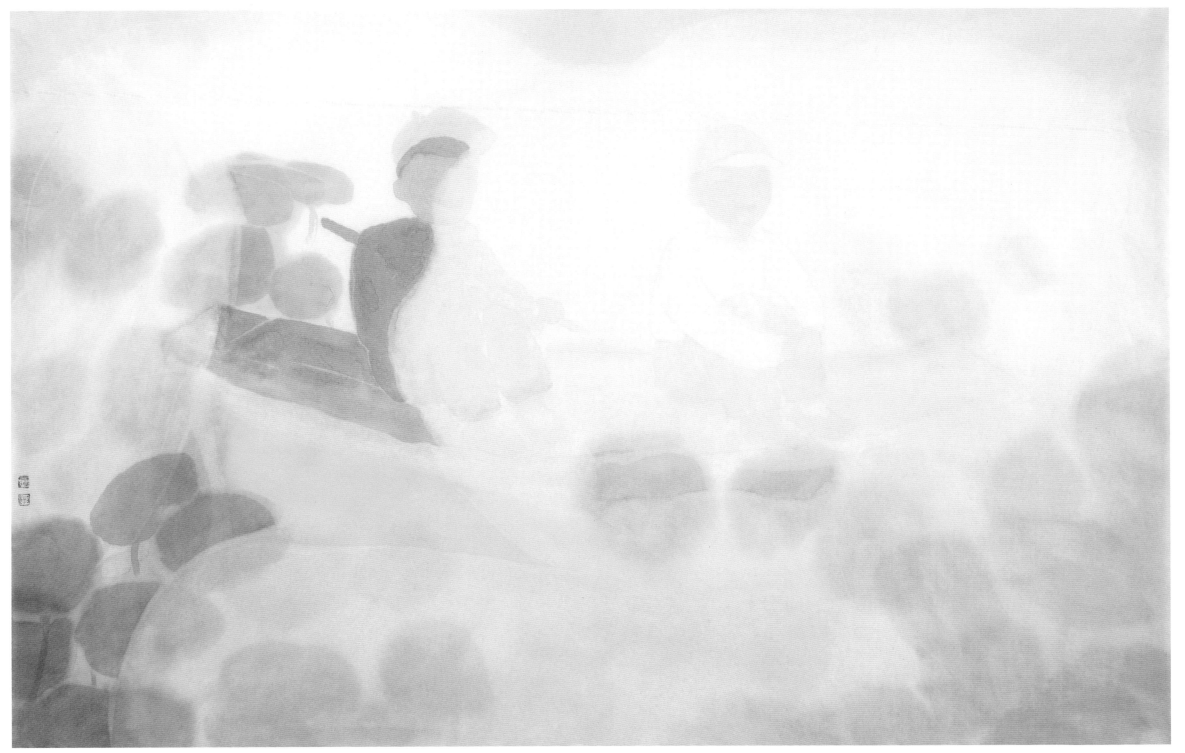

清凉

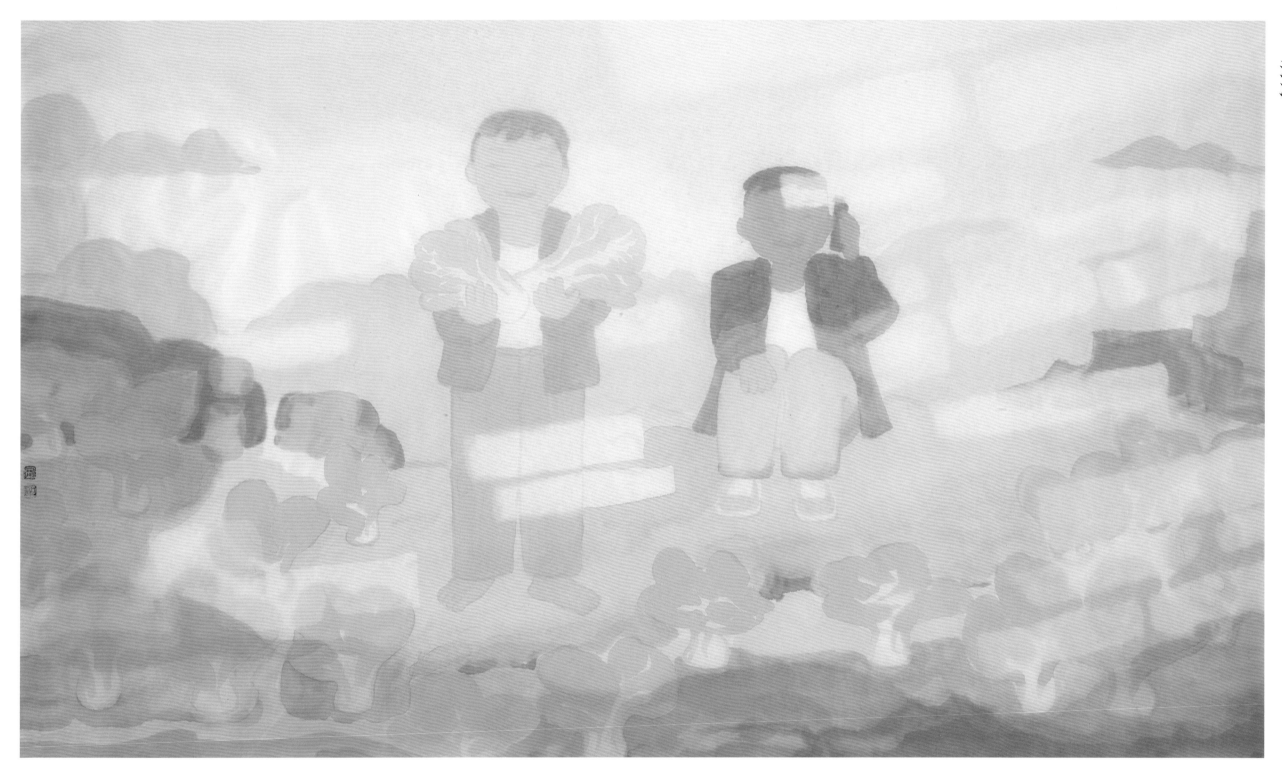

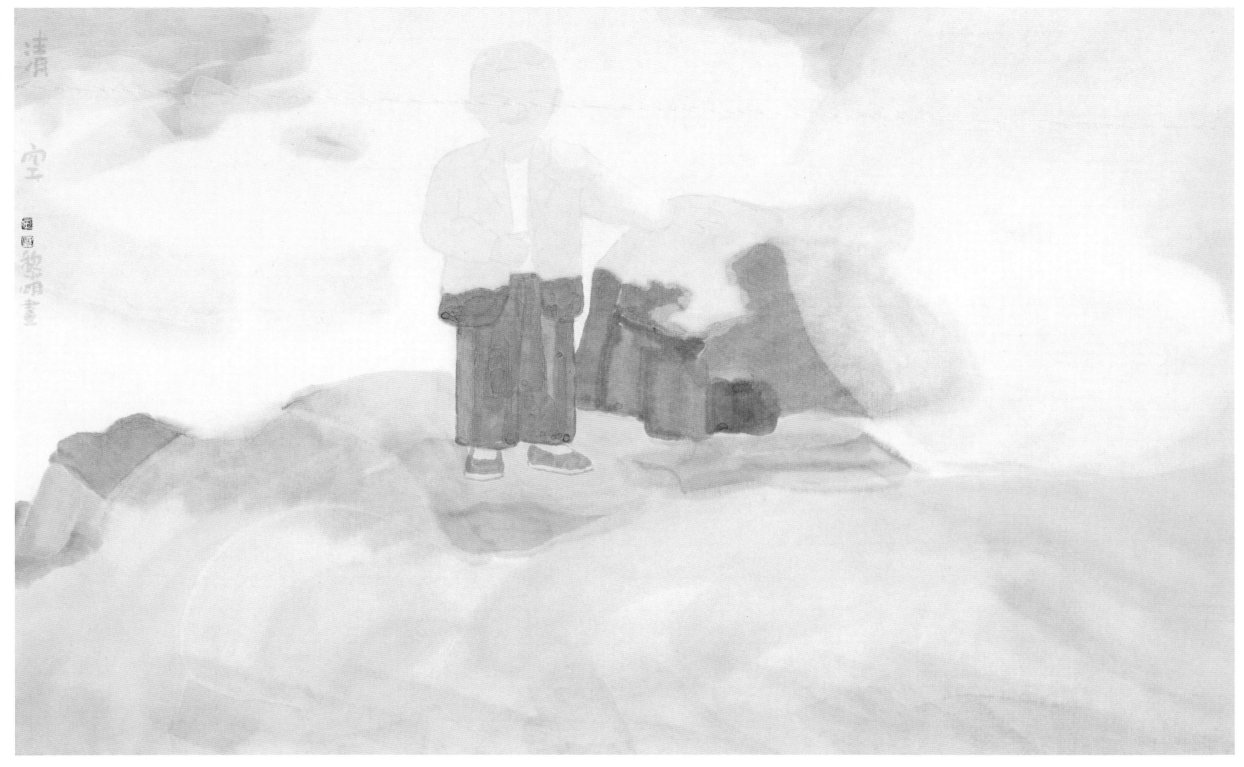

清空 黎明 画

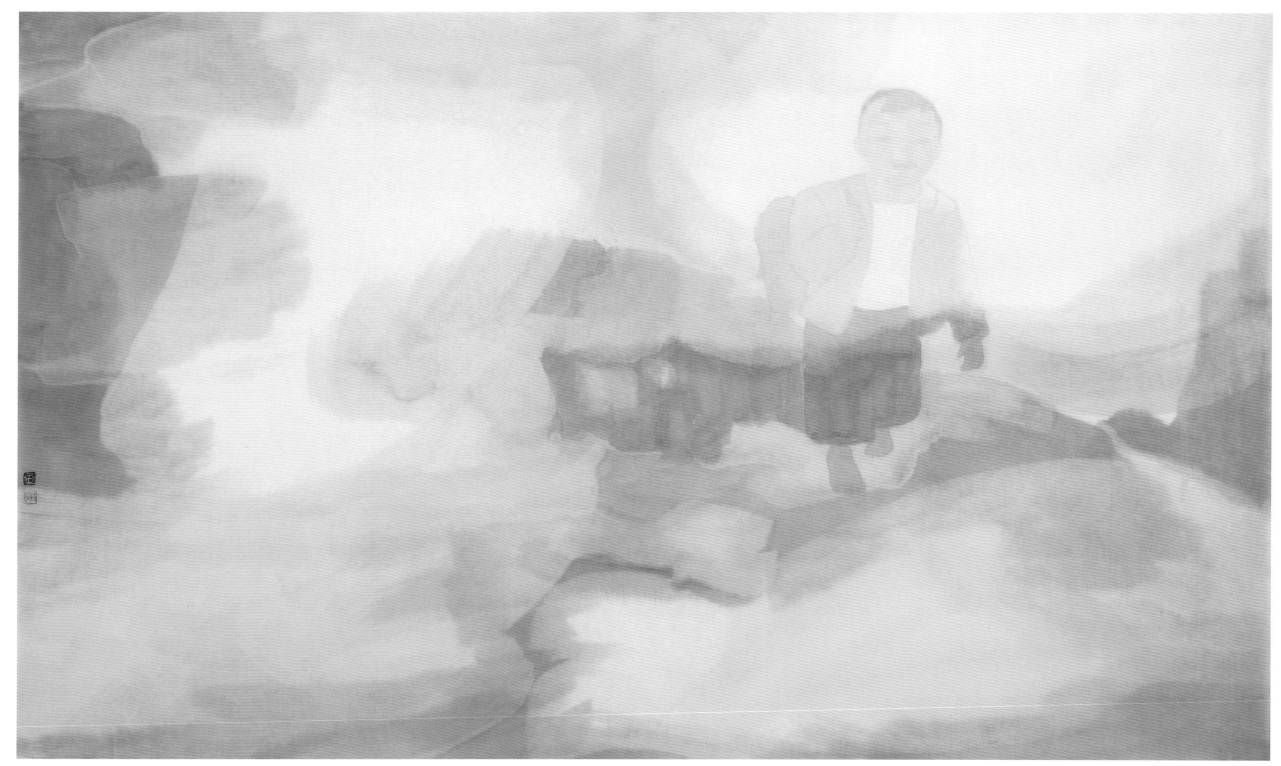

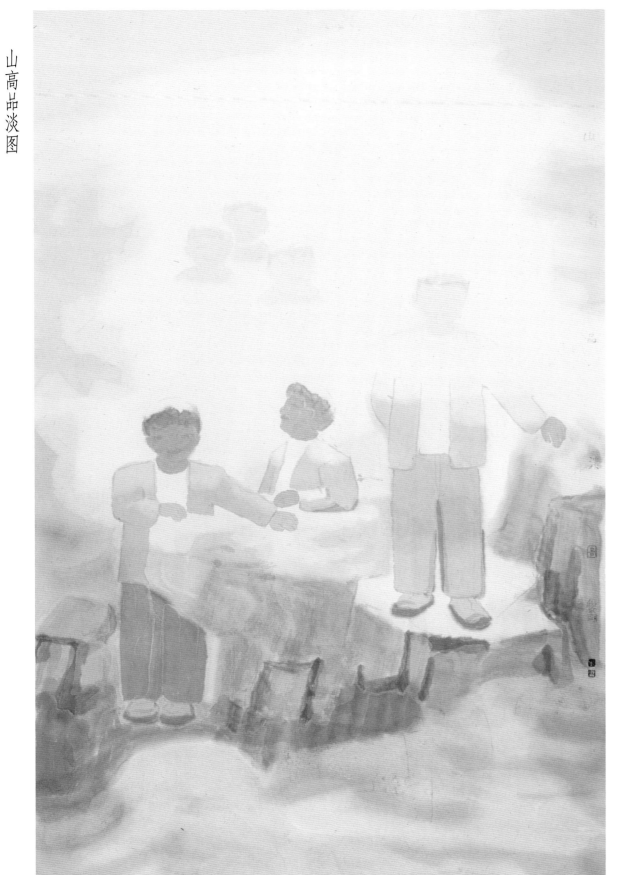

山高品淡图

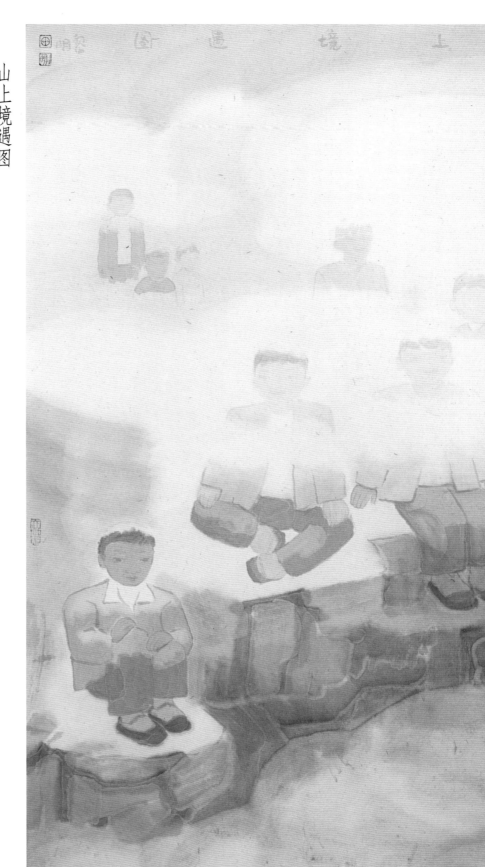

山上境遇图

四八

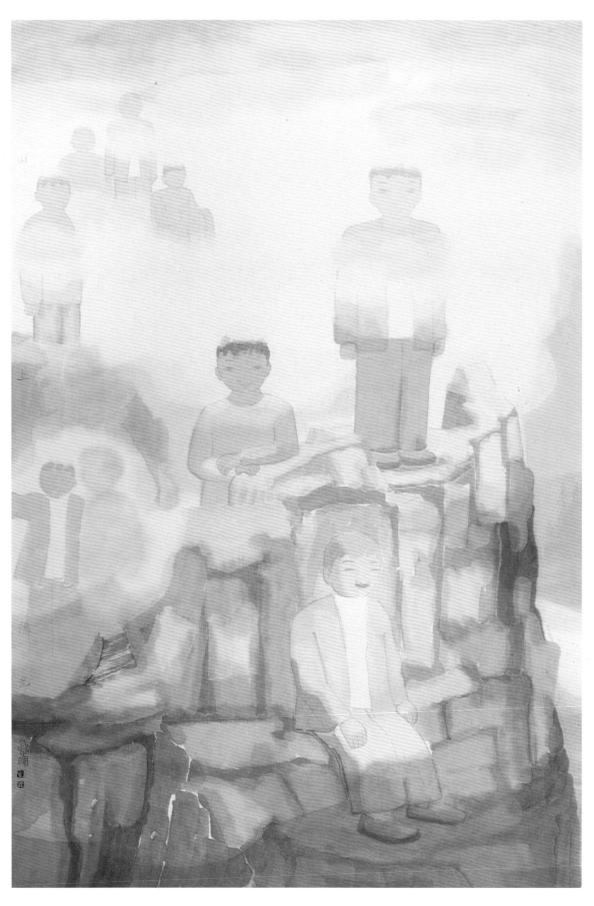

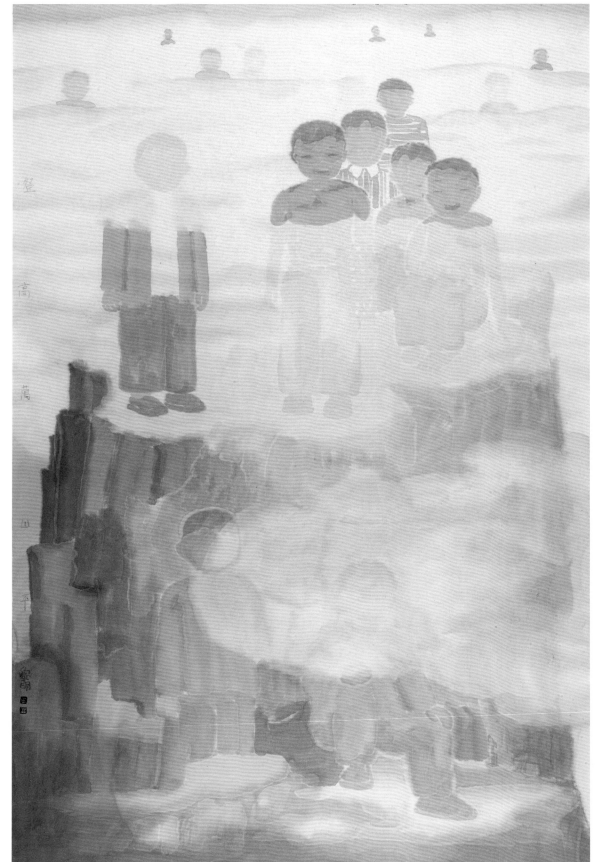

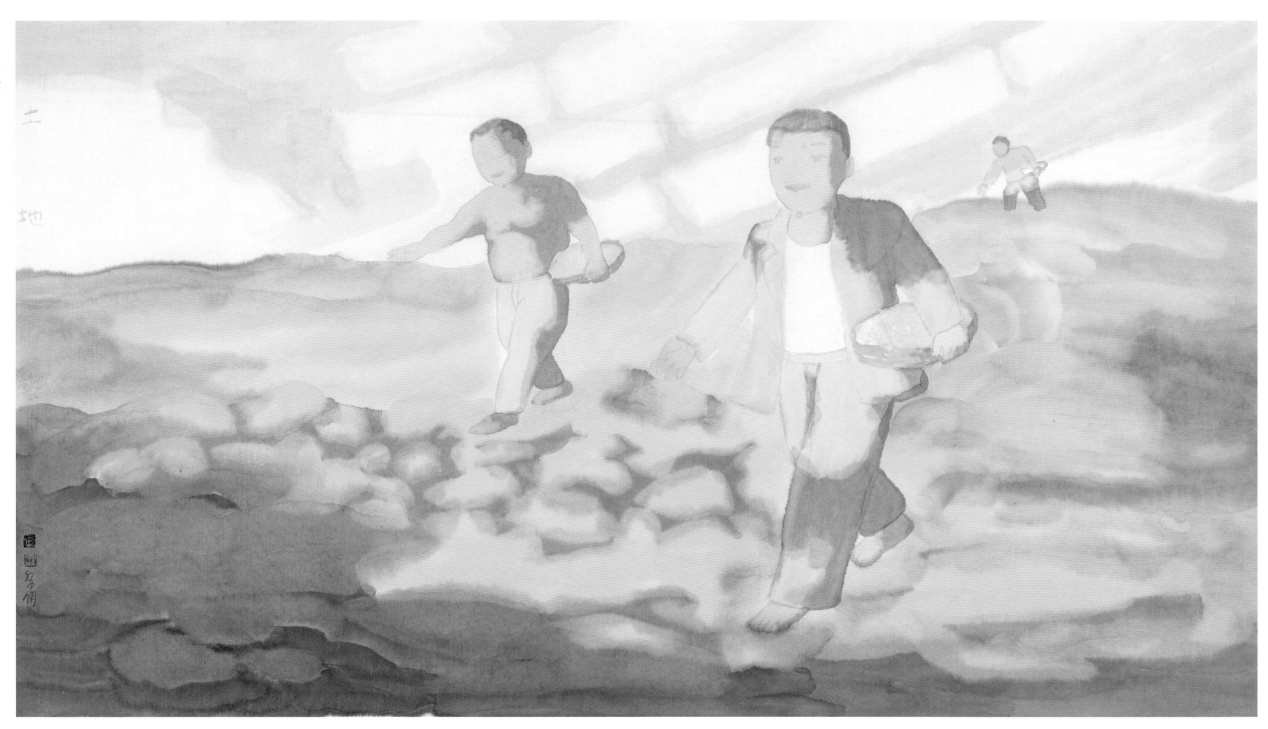

土
地

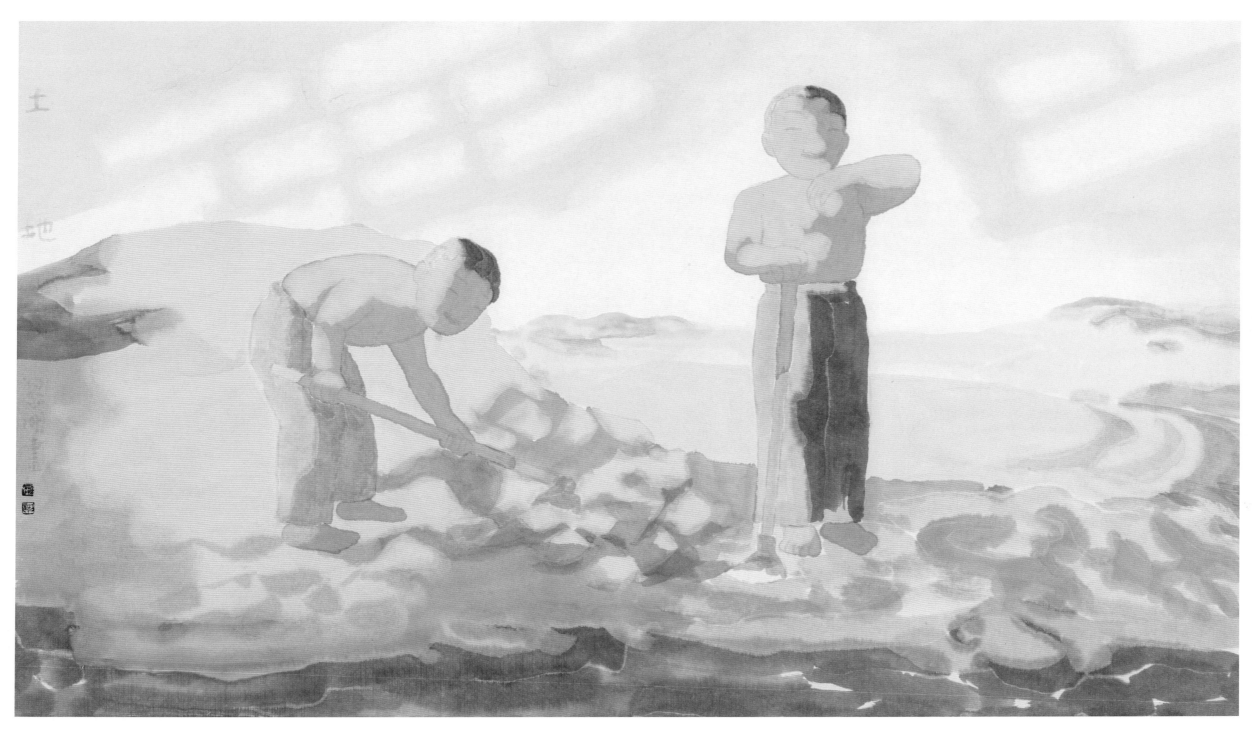

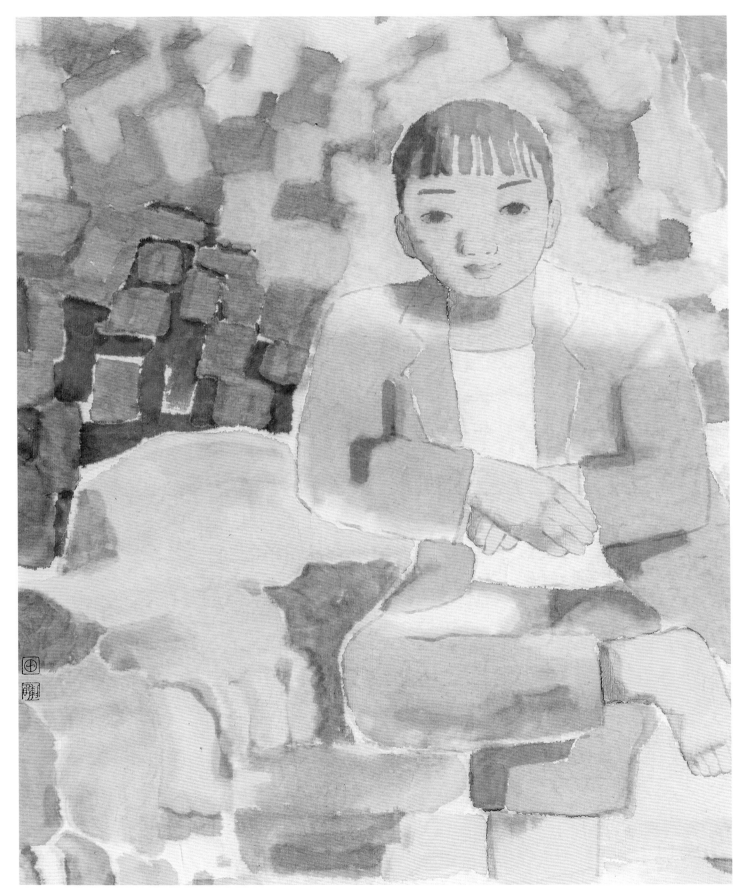

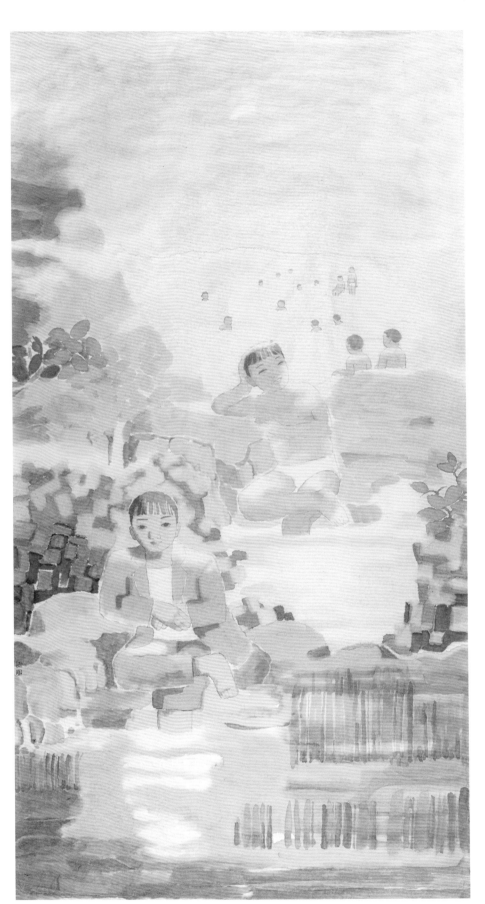

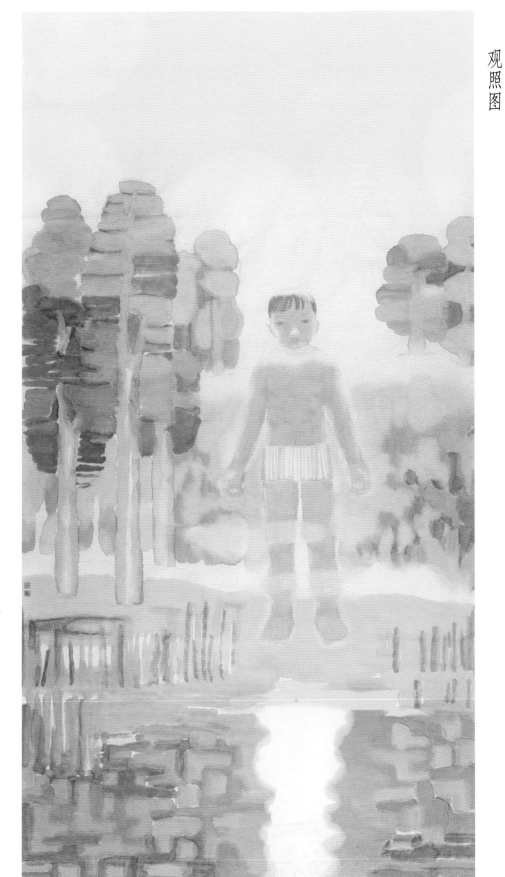

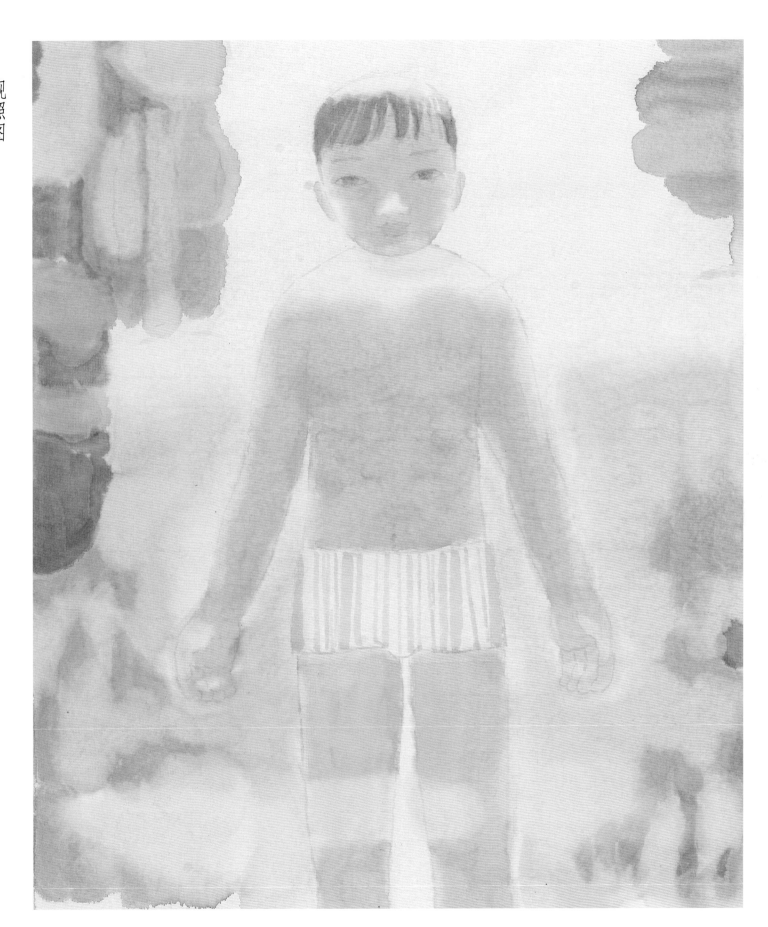

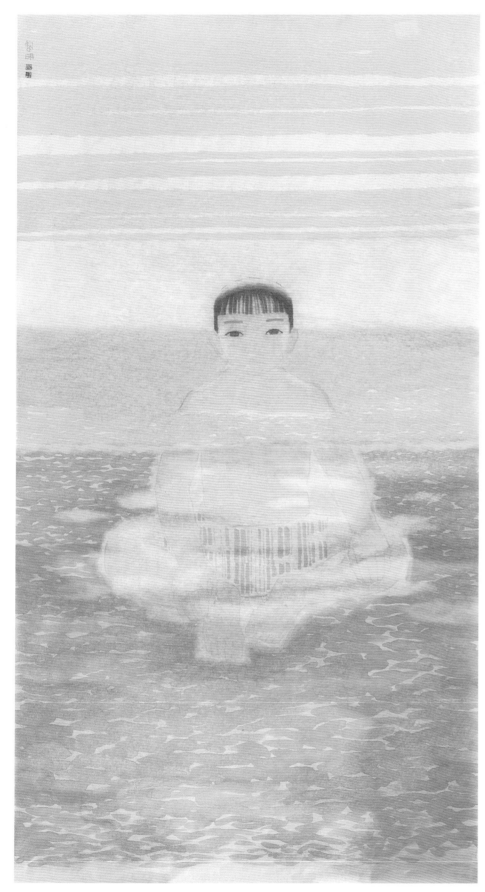

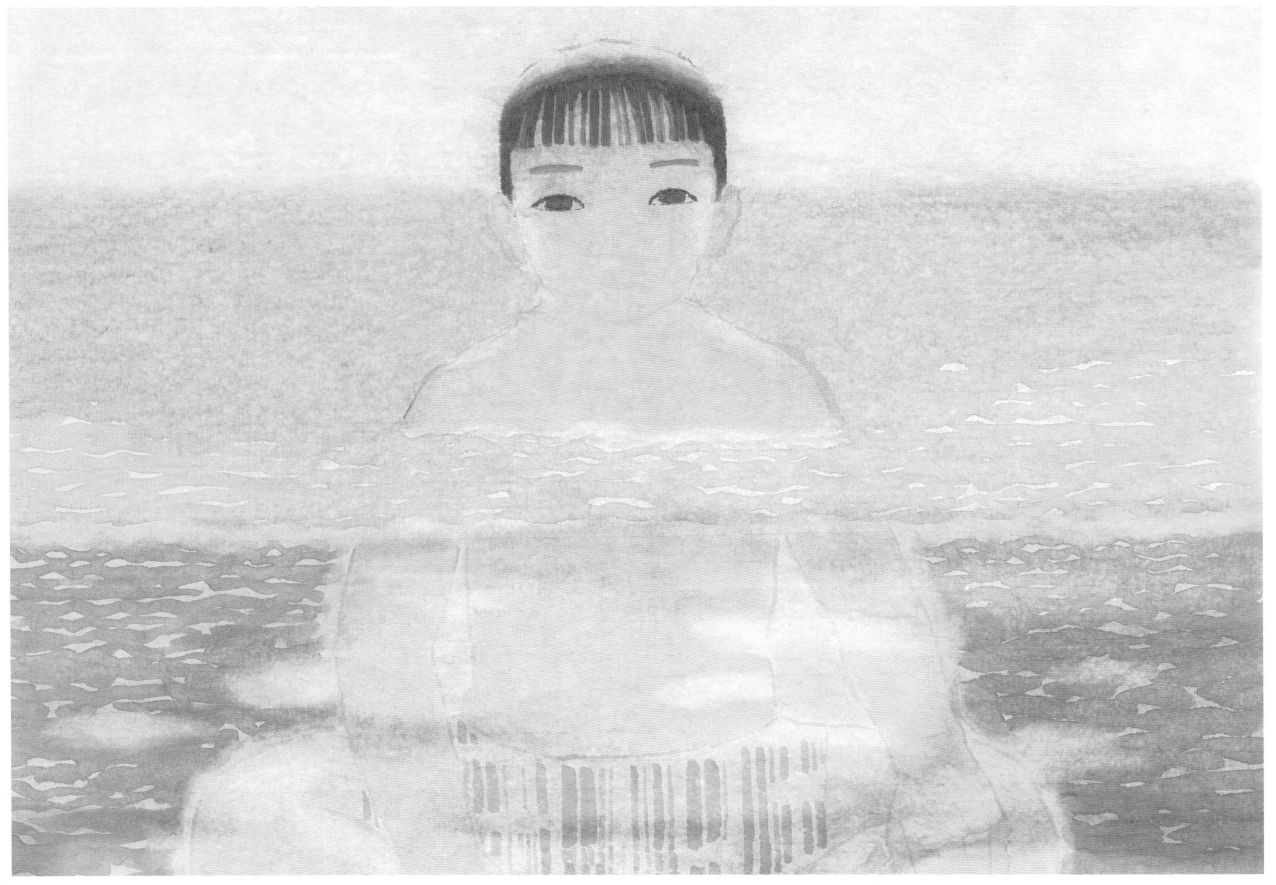

人物部分

田黎明 绘

荣宝斋画谱

二四八

荣宝斋出版社